KB007716

우리 옛 그림의

수수께끼

우리 옛 그림의

수께끼

최석조 지음

아트북스

우리 옛 그림에는
어떤 수수께끼가 숨어 있을까?

옛 그림은 이해하기 어렵다며 고개부터 절레절레 흔드는 사람들이 많습니다. 시커먼 먹물로 이리 저리 칠해놓은 것 같은데다 골치 아픈 한자는 왜 그리 많은지. 여러분의 심정을 이해하고도 남습니다.

하지만 오해도 있습니다. 잘 몰라서 그렇지 알고 나면 우리 옛 그림만큼 재미있는 것도 없습니다. 실감 나는 풍속화, 사진 같은 초상화, 사랑스런 동물화 등 보면 볼수록 감탄이 절로 납니다. 게다가 알쏭달쏭한 수수께끼가 숨어 있는 그림도 많습니다.

수수께끼? 그런 건 이집트의 피라미드, 인도의 타지마할 같은 곳에나 있는 게 아니냐고요? 아닙니다. 우리 옛 그림에도 이에 버금가는 수수께끼들이 많습니다. 우리나라 사람이라면 누구나 한 번쯤 보았을 안견의 「몽유도원도」, 윤두서의 「자화상」, 정선의 「인왕제색도」, 김홍도의 「씨름」, 김정희의 「세한도」 같은 명작에도 수수께끼가 숨어 있습니다. 그 비밀을 알고 나면 우리 옛 그림의 매력에 또 한 번 푹 빠지게 됩니다.

화가들에 관한 수수께끼도 많습니다. 사실 이는 우리에게 뼈아

픈 상처이기도 합니다. 대부분의 화가들은 양반이 아니라 신분이 낮은 중인이었습니다. 양반 중심으로 모든 것이 이루어지던 조선 시대에 이런 화가들에 대한 행적을 자세히 기록해 놓았을 리 없지 요. 기록 없는 화가들의 행적은 고스란히 수수께끼로 남는 겁니다. 최북이나 신윤복이 그렇습니다.

다행히 요즘 새로운 기록들이 속속 발굴되고 있고, 많은 학자들의 노력으로 몰랐던 사실들이 한 꺼풀씩 벗겨지는 중입니다만 아직 미미한 실정입니다. 아마도 몇몇 그림들과 화가들의 비밀은 영원히 풀리지 않을지도 모릅니다.

수수께끼에 대한 해답은 가지가지입니다. 어느 것이 옳은지 확실한 판가름이 나지 않았습니다. 나름대로 충분한 이유가 있으니까요. 책을 쓰면서 되도록 다양한 견해를 싣고자 했습니다. 상반되는 주장에 대해서는 양쪽 의견을 고루 소개했습니다. 학자들의 이름은 책 속에 밝혔는데 일일이 주석을 달지는 않았습니다. 이는 책 마지막의 '더 읽어보기'로 대신합니다. 더 공부하고 싶은 친구들에게는 친절한 안내자가 되겠지요. 이 책을 읽고 난 후 남은 수수께끼를 풀 수 있는 친구들이 많이 나왔으면 좋겠습니다.

2010년 여름
최석조

차례

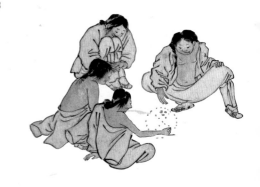

2장 그림의 수수께끼

1장 화가의 수수께끼

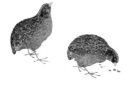

★ 최북은 정말 마흔아홉 살에 죽었을까?

★ 그는 정말 여자였을까?

★ 아름다운 저 여인은 누구일까?

★ 왜 남에게 보여주지 말라고 했을까?

★ 김홍도는 왜 수학자가 되었을까?

★ 실수일까 고의일까?

★ 귀와 몸뚱이는 어디로 사라졌을까?

★ 자기 집일까 친구 집일까?

★ 붓질이 삐쳤을까 먹물을 흘렸을까?

최북은 정말
마흔아홉 살에 죽었을까?

애꾸눈 화가의 죽음에 얽힌 수수께끼

 ## 붓으로 먹고산 애꾸눈 화가

최북은 별난 화가였습니다. 생김새는 물론 성격이나 행동거지마저 무척 특이해 술주정뱅이에 미치광이라는 소리까지 들을 정도였지요.

호號부터 특이했습니다. 옛날에는 어른이 되면 또 하나의 이름인 호를 지었습니다. 호는 그 사람의 특징이 잘 드러나게 짓는데 가까운 친구나 스승이 지어주기도 하고 스스로 짓기도 했습니다. 최북은 스스로 호생관毫生館이란 호를 지었습니다. '붓으로 먹고 사는 사람'이라는 뜻이니 누가 보더라도 금방 화가임을 눈치챌 수 있지요. 건방져 보일 정도로 그림 솜씨에 대한 자부심이 듬뿍 담긴

호입니다.

최북은 키가 작았습니다. 게다가 애꾸눈이었으니 아주 볼품없는 생김새였지요. 최북이 애꾸눈이 된 데는 기막힌 사연이 있습니다.

어느 부자가 최북에게 그림 한 점 그려달라고 부탁했습니다. 하지만 거드름을 피우는 부자의 태도가 못마땅했던지 최북은 그의 청을 거절했지요. 화가 난 부자는 그림을 그려주지 않으면 가만두지 않겠다며 위협하자 최북은 "내가 당신에게 억지로 그림을 그려주느니 차라리 내 눈을 찌르겠다"며 송곳으로 자신의 한쪽 눈을 찔러버렸습니다. 거들먹거리는 사람들의 비위를 맞추는 것이 한쪽 눈을 잃는 것보다 싫었던 거지요. 그만큼 괄괄한 성격이었습니다. 애꾸가 된 최북은 평생 한쪽 눈에 안경을 낀 채 그림을 그렸다고 합니다.

종이 바깥이 다 물이다

최북의 별난 행동은 끝이 없었습니다. 하루는 어떤 사람이 산수화를 그려달라고 부탁했습니다. 그런데 다 그린 산수화를 보니 산만 있고 물이 없었지요. 그림을 부탁한 사람이 "산수화인데 왜 산만 있고 물은 없느냐"고 따지자 최북은 크게 웃으면서 "종이 바깥이

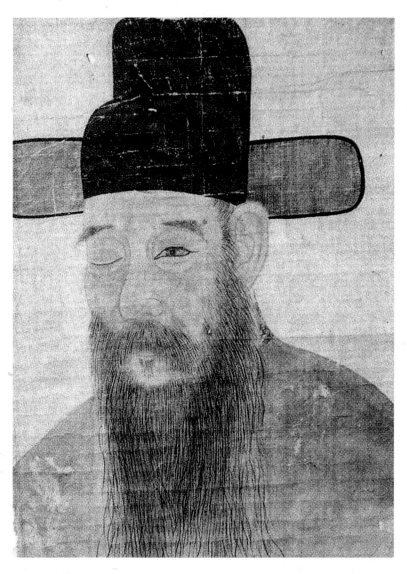

전(傳) 최북, 「자화상」, 종이에 수묵담채, 56×38.5cm, 개인 소장

다 물이다"라고 대꾸했다고 합니다.

또 이런 일도 있었습니다. 최북이 금강산 유람을 갔을 때 일입니다. 여기저기 구경을 하다가 금강산 최고 명승지인 구룡폭포 아래에서 술을 마시게 되었는데 갑자기 술기운이 오른 최북은 "천하명인 최북은 천하명산 금강산에서 죽어야 한다"며 폭포 아래로 뛰어들었습니다. 위기일발의 순간, 같이 있던 사람들이 구해주자 오히려 "왜 나를 살렸느냐"며 호통을 쳤다고 합니다.

차분하다가도 갑자기 불같이 화를 내는, 정말 종잡을 수 없는 성격이었지요. 자존심은 강했지만 신분이 낮은 중인中人 환쟁이로 살다 보니 울분이 쌓여 그렇게 되었나 봅니다. 그의 작품 「공산무인도空山無人圖」와 「풍설야귀인도風雪夜歸人圖」를 비교하면 짐작할 수 있지요.

「공산무인도」에서는 사람 한 명 없는 텅 빈 산을 그렸습니다. 아주 조용하고 차분한 느낌입니다. 불같은 최북의 성격에 어떻게 저런 그림이 나왔는지 의아스러울 정도이지요. 반면 「풍설야귀인도」의 분위기는 전혀 다릅니다. 세찬 눈보라가 몰아치는 황량한 풍경에 바람 소리, 개 짖는 소리까지 힘께 그림에 담겨 있거든요. 아주 거칠고 세찬 바람이 느껴지는 것 같습니다. 괄괄한 그의 성격을 그대로 보여주고 있습니다.

최북은 동물 그림도 즐겨 그렸습니다. 특히 작고 귀여운 메추라

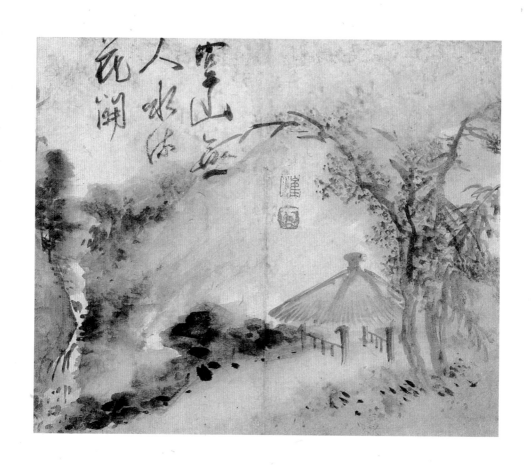

최북, 「공산무인도」, 종이에 수묵담채, 31×36.1cm, 개인 소장

風雪夜歸
偉人

최북, 「풍설야귀인도」, 종이
에 수묵담채, 66.3×
42.9cm, 개인 소장

기를 잘 그려 '최메추라기'라는 별명까지 얻었지요. 불같은 성격에 이런 사랑스런 그림이 나왔다는 사실도 수수께끼입니다.

🗳 칠칠은 사십구

워낙 별난 행동이 잦아서인지 최북을 둘러싼 수수께끼도 많습니다. 그중 하나가 해외여행입니다. 최북은 일본은 물론 만주까지 다녀왔다고 합니다. 최북과 친했던 신광수의 동생 신광하가 쓴 「최북가崔北歌」를 보면 "최북이 북쪽으로 만주까지 들어가 흑룡강에 이르렀고 동쪽으로는 일본으로 건너갔다"는 내용이 있거든요. 먼 여행이 어려웠던 시대에 흔치 않던 일입니다.

　자세한 기록이 없어 더 이상은 확인이 불가능하지만 조선통신사 일행을 따라 일본을 여행했던 것 같습니다. 그림 솜씨가 좋아 어느 양반이 자랑삼아 데리고 갔겠지요. 당시 일본 사람들은 조선 화가에게 그림 한 점 얻는 것을 큰 영광으로 여겼거든요. 그러나 만주는 언제 누구와 함께 다녀왔는지 알 길이 없습니다. 일본이야 배만 타면 된다지만 만주까지 가기는 결코 만만치 않았습니다. 걷거나 말을 타는 수밖에 없었는데 사나운 짐승과 도적들이 득실거리는 그곳을 어떻게, 또 무슨 일로 갔는지는 여전히 수수께끼입니다.

최북, 「메추라기」, 종이에 수묵담채, 27.5×17.7cm, 간송미술관

최북에 관한 가장 유명한 수수께끼는 자字를 통해 자신의 죽음을 예언한 일입니다. 자는 호보다는 좀 더 젊었을 때 짓는 이름입니다. 가까운 친구나 이웃들이 허물없이 부르기에 적당하지요. 최북은 자 역시 스스로 지었습니다. 그 유명한 '칠칠'입니다. 이름인 북北을 둘로 쪼개어 보면 칠칠七七이 되는 거지요. 과연 최북다운 별난 이름입니다.

이 때문에 최북은 마흔아홉 살에 죽었다고 알려져 있었습니다. 칠칠七七을 곱셈식으로 풀면 '7×7=49'가 되니까요. 이 사실은 조희룡이 지은 『호산외사壺山外史』라는 책에도 기록되어 있습니다. 조희룡은 조선후기의 매우 유명한 화가입니다. 이런 사람이 책에 썼으니 다들 그렇게 믿는 건 당연했겠지요.

이게 사실이라면 무척 놀라운 일입니다. 최북이 자를 지으면서 자신의 죽음을 예언한 결과가 되니까요. 정말 최북은 자신의 예언대로 마흔아홉 살에 죽었을까요?

그래도 풀리지 않는 수수께끼

별난 화가의 수수께끼 같은 죽음은 오랫동안 많은 사람들 입에 '사실 반, 소문 반'으로 오르내렸습니다. 그런데 최근 그의 죽음을 둘

러싼 진실이 조금씩 밝혀지기 시작했습니다. 옛날이야기를 모아놓은 책인 『동패낙송東稗洛誦』에서 최북이 숙종 임진년에 태어났다는 기록이 발견된 것입니다.

임진년이면 1712년입니다. 만약 이 기록이 맞고 최북이 정말 마흔아홉 살까지 살았다면 1760년이 죽은 해가 되어야 합니다. 1760년 이후로는 최북의 작품이 나오지 않아야 한다는 말이지요. 하지만 1765년, 즉 최북이 쉰네 살 되던 해에 그린 「송음관폭도松陰觀瀑圖」라는 그림이 남아 있습니다. 결국 최북이 마흔아홉 살에 죽었다는 이야기는 틀렸을 가능성이 높은 셈이지요.

조희룡은 왜 최북이 마흔아홉 살에 죽었다고 썼을까요? 조희룡은 최북보다 훨씬 후대의 사람입니다. 한 번도 최북을 직접 본 일이 없습니다. 조희룡 역시 소문으로만 떠돌던 이야기를 책에 썼을 가능성이 많습니다. 소문이 사실처럼 둔갑해 잘못 전달된 것이지요. 그렇다면 최북은 실제로 몇 살에 죽었을까요?

여전히 풀지 못한 수수께끼입니다. 다만 신광하의 「최북가」를 통해서 실마리는 얻을 수 있습니다. 「최북가」는 최북의 죽음을 애도하는 시입니다. 신광하는 최북과도 몇 번 만났을 걸로 짐작되는데, 이 시에는 최북이 어느 추운 겨울날 술에 취해 성벽 아래 잠들었다가 많은 눈이 내려 얼어 죽었다고 적혀 있습니다. 이 시는 신광하가 1786년에 지었습니다. 보통 죽음을 애도하는 시는 죽은 직

후에 쓰는 경우가 많거든요. 그럼 최북은 1786년, 일흔다섯 살의 나이로 죽었다는 말이 됩니다. 마흔아홉 살보다 26년이나 더 오래 살았군요.

물론 이 역시 추측일 뿐입니다. 당시 최고의 문장가였고, 최북을 잘 알았던 남공철은 최북이 언제 태어나고 죽었는지 모른다고 했거든요. 또 그는 최북이 서울의 어느 여관에서 죽었다고 했습니다. 성벽 아래서 얼어 죽었다던 신광하의 말과는 좀 다르지요.

그런데 최북이 마흔아홉 살에 죽었다는 이야기는 왜 생겨났을까요? 워낙 유별났던 사람이라 죽음마저도 특별하게 기억하고 싶어서 그랬던 것은 아닐까요. 그것이 세상과 타협하지 못한 채 불우한 삶을 살았던 아주 특별한 화가를 기리는 가장 적절한 방법이었는지도 모릅니다.

◉ 호생관

毫 터럭 호 生 날 생 館 집 관

붓으로 먹고사는 사람이라는 뜻이며 최북의 호이다.

◉ 중인

中 가운데 중 人 사람 인

조선후기 양반과 양인 사이에 존재하는 중간 계층으로 양반에게는 차별대
우를 받았으며 관직에 나아갈 수 없었다.

◉ 공산무인도

空 빌 공 山 뫼 산 無 없을 무 人 사람 인 圖 그림 도

아무도 없는 텅 빈 산을 그린 그림.

◉ 풍설야귀인도

風 바람 풍 雪 눈 설 夜 밤 야 歸 돌아갈 귀 人 사람 인 圖 그림 도

눈보라 치는 밤에 집으로 돌아가는 사람을 그린 그림.

호산외사

壺병 호 山뫼 산 外바깥 외 史역사 사

조선후기 화가인 조희룡이 엮은 책이다. 호산은 조희룡의 호이며, 기이한
사람들의 이야기를 엮었다 하여 호산외사라는 이름이 붙었다.

동패낙송

東동녘 동 稗피 패 洛강이름 낙 誦외울 송

조선후기에 쓰인 이야기책의 제목이다. 동패는 원래 조선시대 실증 자료를
담은 책 이름이나, 이 책은 역사적 자료보다는 거리에서 떠돌던 이야기를 모
은 것이다.

송음관폭도

松소나무 송 陰응달 음 觀볼 관 瀑폭포 폭 圖그림 도

소나무 그늘 아래서 폭포를 바라보는 모습을 그린 그림.

그는
정말 여자였을까?

비밀로 가득한 떠돌이 화가 신윤복의 수수께끼

 ## 소설·드라마·영화의 열풍

한때 신윤복 열풍이 몰아쳤습니다. 소설에서 시작된 바람은 드라마, 영화로 이어지면서 세상을 뜨겁게 달궜습니다. 덕분에 신윤복의 작품을 가장 많이 소장한 간송미술관의 특별전시회는 길게 줄지어 선 사람들로 한바탕 홍역을 치렀지요. 평소 그리 큰 관심을 갖지 않았던 화가에게 사람들은 왜 열광했을까요?

그건 바로 호기심이었습니다. 상식을 완전히 뒤집은 기막힌 반전에 대한 호기심이었지요. 소설·드라마·영화에서 뜻밖에도 신윤복은 모두 여자로 설정되었습니다. 당연히 남자인 줄 알았던 화

가가 여자라니! 호기심이 안 생길 리 없습니다.

신윤복은 철저히 베일에 싸인 화가입니다. 언제 태어나고 죽었는지는 물론 활동에 대해서도 제대로 알려진 것이 없습니다. 신윤복에 관한 거의 모든 게 수수께끼일 정도입니다. 이러한 상황이 신윤복을 여자로 만든 출발점입니다.

그의 작품 역시 여자로 여기게끔 하는 빌미를 줍니다. 섬세하게 사람들을 표현했고 화사한 색깔을 많이 썼거든요. 게다가 여자들이 그림의 주인공으로 자주 등장합니다. 마치 여성화가의 작품 같은 분위기입니다. 그러니 누구나 한 번쯤은 그런 생각을 가질 만하겠지요. 그런데 정말 신윤복은 여자였을까요?

2남 1녀 중 장남

결론부터 말하자면 신윤복은 틀림없는 남자입니다. 여자라는 설정은 얼토당토않은 일입니다. 신윤복이 베일에 싸인 화가인 건 맞지만 많은 학자들의 연구로 수수께끼가 한 꺼풀씩 벗겨지는 중입니다. 먼저 그의 족보부터 살펴보겠습니다. 족보야말로 신윤복이 남자임을 확실히 밝혀주니까요.

중인들의 족보를 모아놓은 『성원록姓源錄』에 신윤복의 가계家系

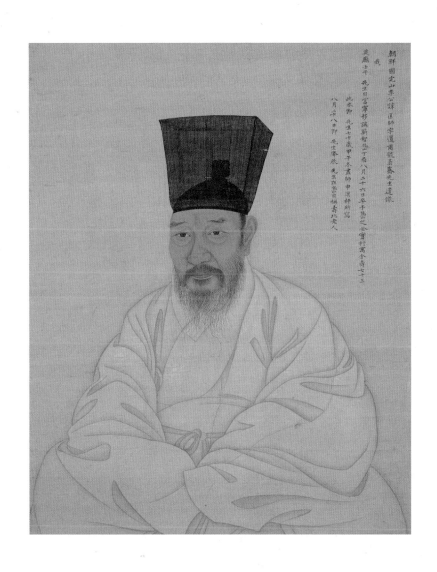

朝鮮國完山李公諱匡師字道甫號員嶠先生遺像

英廟壬午 先生目寓寧移福新智公丁酉八月二十六日卒于薪之金寶村寓令壽七十三

此水卿 先生七十歲甲午冬畫師申漢枰所寫

八月十八日即 先生降辰 先生住謫日稱壽水老人

신한평, 「이광사 초상」, 비단에 채색, 68.8×53.7cm, 보물 제1486호, 1774, 국립중앙박물관

가 나옵니다. 이 책에 따르면 신윤복은 조선전기의 문신文臣인 신말주의 11대손입니다. 신말주는 유명한 신숙주의 동생이지요. 이때까지는 양반 가문이었습니다만 8대조 할아버지가 서자庶子였습니다. 그래서 중인 신분으로 떨어지게 됩니다.

신윤복의 아버지 신한평은 도화서 화원이었습니다. 신윤복의 증조부와 조부가 모두 화원이었으니 대대로 그 직업을 잇게 된 겁니다. 신한평은 세 번이나 어진화사御眞畫史로 뽑힐 만큼 솜씨 좋은 화가였습니다. 그의 작품인 「이광사 초상李匡師 肖像」만 보아도 그 실력을 알 수 있습니다.

신한평에게는 두 명의 아들이 있었습니다. 바로 형 윤복과 동생 윤수입니다. 이는 족보에 기록된 사실입니다. 만약 신윤복이 여자였다면 족보에 기록될 리 없겠지요. 당시 여자는 족보에 이름을 올리지 않았으니까요.

두 형제 말고도 신윤복에게는 누나가 한 명 있었다고 전해집니다. 신한평의 「자모육아慈母育兒」라는 작품을 보면 더욱 확실해집니다. 사람들은 이 그림을 신윤복의 가족 그림으로 보기도 합니다. 젖 먹이는 사람이 어머니, 왼쪽에 앉은 여자가 신윤복의 누나, 젖 먹는 아이가 동생 윤수, 그리고 오른쪽에 서서 눈물을 훔치는 아이가 바로 신윤복이라는 거지요. 실제로 신윤복 형제는 2남 1녀였다니 꼭 맞는 그림입니다.

신한평, 「젖 먹이는 어머니」, 종이에 수묵담채, 23.5×31cm, 간송미술관

 ## 떠돌이 화가의 인생

옛사람들의 행적을 기록한 『청구화사請丘畵史』란 책에 신윤복은 "마치 이방인 같고 여항인閭巷人들과 사귀며 동가식서가숙東家食西家宿했다"는 내용이 있습니다. 예술을 좋아하는 사람들과 사귀었으며 이곳저곳 돌아다니는 방랑생활을 했다는 뜻입니다. 조선시대에 여자가 여항인들과 어울리고 떠돌아다니며 산다는 것은 불가능했습니다. 신윤복이 남자였다는 사실을 말해주는 기록이지요.

신윤복보다 100년쯤 뒤의 사람인 오세창의 『근역서화징槿域書畵徵』이라는 책에는 "신윤복의 자는 입보笠父, 호는 혜원蕙園이다. 본관은 고령이며 첨사 벼슬을 한 신한평의 아들이다. 신윤복 역시 화원이며 벼슬은 첨사로 풍속화를 잘 그렸다"고 기록되어 있습니다.

분명히 신한평의 아들이라고 나와 있습니다. 입보라는 자는 '삿갓 쓴 남자'라는 뜻입니다. 삿갓은 집을 나서 돌아다닐 때 쓰는 모자이므로 『청구화사』의 기록과 같은 의미입니다. 여자가 입보라는 자를 쓰며 벼슬을 하고 화원을 했다는 건 불가능합니다. 이 기록들은 신윤복이 남자였다는 사실을 뒷받침해주지요.

그의 또 다른 이름, 신가권

신윤복의 「아기 업은 여인」이라는 그림이 있습니다. 가슴을 활짝 드러낸 여인이 아이를 업은 장면입니다. 그런데 오른쪽에 갈색 종이를 덧대고 쓴 글이 보입니다. '혜원 신가권 자 덕여蕙園 申可權 字 德如'라는 글입니다. 신윤복은 신가권이라는 이름도 썼다는 말입니다. 「미인도」에도 신가권이라는 이름이 보입니다. 신윤복은 입보 말고 '덕여'라는 자도 썼나 봅니다. 조선시대 여인이 이름과 자를 저렇듯 버젓이 썼을 리 없겠지요.

다음 글에서 볼, 신윤복의 최고작으로 꼽히는 「미인도」에는 자신이 직접 쓴 글이 있습니다. 풀어보자면, "그린 사람의 가슴에 사랑하는 마음이 있어 실제와 똑같은 모습을 그려낼 수 있었다"라는 뜻입니다. 신윤복 자신이 「미인도」의 여인을 좋아했다는 말입니다. 뒤집어 말하면 신윤복이 남자였다는 뜻입니다.

신윤복은 점잖지 못한 그림을 그려 도화서에서 쫓겨났다는 소문이 전해집니다. 신윤복은 도화서 화원이었다는 말이지요. 그렇다면 신윤복은 틀림없는 남자입니다. 도화서에는 여자가 들어갈 수 없으니까요. 드라마처럼 아무리 변장을 잘한다고 해도 많은 사람의 눈을 피하기는 어렵습니다. 단체 생활을 하다 보면 금방 탄로 날 일이거든요.

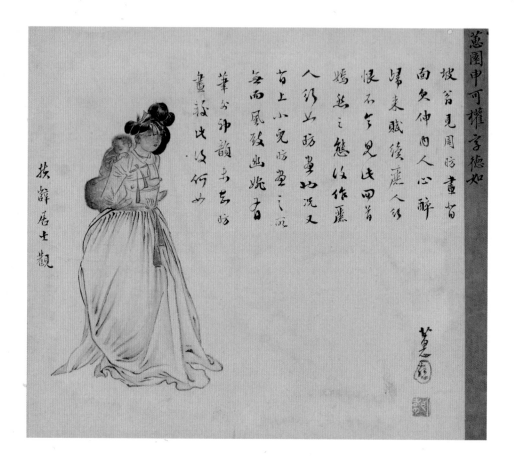

坡翁甞見周昉畫首
而欠仲尼内人心醉
歸來賊後盧人物
悵不令見匙西首
嬌慈之態以作應
人終止昉畫此洗又
古上小兒昉畫之而
無西風致幽婉者
筆分神韻去志昉
畫莪此汝何如

扶醉居士觀

신윤복, 「아기 업은 여인」, 종이에 수묵담채, 23.3×24.8cm, 국립중앙박물관

 ## 여전히 베일에 싸인 화가

신윤복을 둘러싼 수수께끼는 무척 많습니다. 도화서 화원이라는 것조차 확실하지 않습니다. 도화서 화원들의 작품이나 기록에 신윤복의 이름은 한 번도 보이지 않거든요. 아예 처음부터 도화서에 들어가지 않았거나 들어갔다고 해도 금방 나왔을 가능성이 많습니다. 오세창의 『근역서화징』에는 도화서 화원이었다고 기록되어 있으나 이 책은 신윤복이 죽은 지 100년이나 지난 뒤에 쓰였으므로 확실하지는 않다고 봐야 합니다.

신윤복이 도화서에 못 들어간 까닭은 아버지 때문이라고도 합니다. 조선시대에 가족끼리는 같은 부서에서 근무하지 못하게 하던 제도가 있었거든요. 아버지 신한평이 오랫동안 도화서에 있었기 때문에 신윤복은 아예 도화서에 들어갈 기회가 없었다는 것이지요.

설령 신윤복이 도화서에 있었다고 해도 오래 버티지 못했을 겁니다. 너무 자유분방한 성격이라 규칙적인 도화서 생활에 어울리지 않았거든요. 그림 또한 너무 파격적이어서 점잖은 도화서 그림과는 맞지 않았지요. 그래서 도화서에서 쫓겨났다는 소문이 나돈 모양입니다.

선생님과 함께 한자를 배워요

◉ 성원록
姓성씨 성 源근원 원 錄기록할 록
중인의 족보를 모아서 기록한 책.

◉ 가계
家집 가 系이을 계
대대로 이어오는 집안의 계통.

◉ 문신
文글월 문 臣신하 신
문과 출신의 벼슬을 가진 신하.

◉ 서자
庶여러 서 子아들 자
본부인이 아닌 다른 여인이 낳은 아들.

◉ 어진화사
御거느릴 어 眞참 진 畫그림 화 師스승 사
조선시대 임금의 초상화를 어진이라고 하였으며,
이를 그리던 도화서의 관직을 화사라고 불렀다.

◉ 자모육아
慈사랑할 자 母어미 모 育기를 육 兒아이 아
자애로운 어머니가 아이를 기름.

⚛ 청구화사

請청할 청 丘언덕 구 畵그림 화 史역사 사

조선의 화가들 이야기를 기록한 책이다. '청구'는 중국에서 우리나라를 이르던 말이다.

⚛ 여항인

閭이문 여 巷거리 항 人사람 인

주로 중인 신분이나 낮은 벼슬에 있던 사람들 중 문학 · 미술 · 음악 방면에서 자신만의 개성을 가지고 활발히 활동한 사람들을 뜻한다.

⚛ 동가식서가숙

東동녘 동 家집 가 食밥 식 西서녘 서 家집 가 宿묵을 숙

동쪽 집에서 밥을 먹고 서쪽 집에서 잠을 잔다고 풀이할 수 있는데, 떠돌이 생활을 의미한다.

⚛ 근역서화징

槿무궁화나무 근 域지경 역 書쓸 서 畵그림 화 徵부를 징

근역은 무궁화가 많은 땅이란 뜻으로 우리나라를 말한다. 1928년 오세창이 우리나라 화가들의 인생을 모아 엮은 책의 제목이다.

⚛ 입보

笠삿갓 입 父자 보

'삿갓을 쓴 남자'라는 뜻으로 혜원의 자이다.

⚛ 혜원

蕙풀이름 혜 園동산 원

혜원은 신윤복의 호이다. '혜초 풀이 있는 정원'이라는 뜻이다.

아름다운
저 여인은 누구일까?

「미인도」의 주인공에 관한 수수께끼

 초승달 눈썹에 앵두 입술

신윤복은 김홍도와 함께 조선의 풍속화를 꽃피운 화가입니다. 그렇지만 두 사람의 화풍은 전혀 다릅니다. 김홍도가 굵고 힘 있는 선으로 서민의 생활을 실감나게 그렸다면 신윤복은 화사한 색과 섬세한 선으로 여인들을 즐겨 그렸습니다.

김홍도의 대표작인 『단원풍속도첩檀園風俗圖帖』에는 모두 184명의 인물이 나오는데 그중 여인은 겨우 20명뿐입니다. 하지만 신윤복의 대표작인 『혜원전신첩蕙園傳神帖』에는 162명 중 여인이 무려 72명입니다. 여인전문화가로 불러도 될 정도이지요. 그런데 정

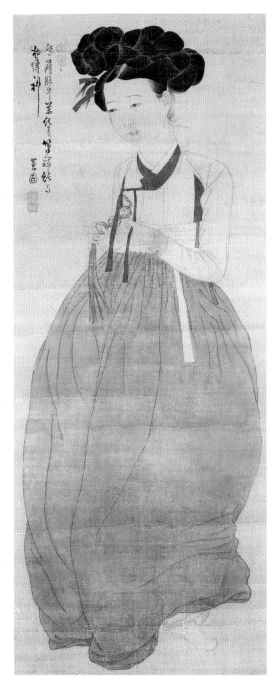

신윤복, 「미인도」, 비단에 수
묵담채, 113.9×45.6cm,
간송미술관

작 여인을 즐겨 그린 신윤복의 솜씨를 보여주는 작품은 따로 있습니다. 바로「미인도美人圖」입니다.

초승달 눈썹에 마늘쪽 코, 그리고 앵두 같은 입술은 한눈에 봐도 굉장한 미인임을 알 수 있습니다. 당시 유행하던 통 넓은 치마에 꽉 끼는 저고리, 두껍게 얹은 트레머리는 예쁜 얼굴을 더욱 돋보이게 해줍니다. 무엇보다 옷고름을 만지작거리며 꿈꾸는 듯 앞을 쳐다보는 애절한 모습에는 보는 사람들을 푹 빠져들게 하는 마력이 숨어 있습니다. 마치 조선의 미인은 이랬다는 걸 보여주는 듯합니다. 여기서 생기는 궁금증 하나. 대체 이 여인은 누구일까요? 누구이기에 화가는 이토록 생생한 모습으로 그녀를 그려냈을까요? 정말 궁금하기 짝이 없습니다.

 양반 마님은 아니다

이 그림은 드라마「바람의 화원」에서 남장 여인인 신윤복이 그린 자신의 자화상으로 나옵니다. 그렇지만 실제로 신윤복은 여자가 아니니 결코 자화상이 될 수 없습니다. 분명 다른 사람이 주인공일 겁니다.

화려한 삼회장저고리와 옥색치마, 값비싼 장신구와 트레머리로

보아 양반 마님으로 생각할 수도 있습니다. 하지만 그럴 가능성은 거의 없습니다. 조선시대에는 아무리 높은 양반 마님이라도 초상화를 그리게 하는 경우가 드물었거든요. 남녀칠세부동석男女七歲不同席이란 말도 있듯이 여자는 외간 남자인 화가와 마주 앉을 수 없었기 때문입니다.

그렇다고 평범한 여염閭閻집 아낙은 아닙니다. 여염집 여인이 저런 고급스런 옷과 장신구로 치장했을 리 없겠지요. 더구나 초상화를 그리려면 꽤 많은 돈이 들어갑니다. 하루 먹고살기도 빠듯한 여염집 여인의 형편으로는 엄두도 못 낼 일입니다.

그렇다면 누구란 말입니까. 여인의 초상을 그리는 일이 금기임에도 신윤복은 1미터가 넘는 대형 작품으로 이 여인의 모습을 남겼습니다. 이 그림은 두루마리처럼 말거나 책처럼 접어 보관하다가 슬쩍 꺼내보는 은밀한 작품이 아닙니다. 방 안에 떡하니 걸어놓고 보는 자신만만한 그림입니다. 화가는 대체 누구를 그렸을까요?

 ## 여인의 정체는 기생

수수께끼는 신윤복의 행적을 추적하여 풀 수밖에 없습니다. 그러다보면 자연스럽게 여인의 정체도 드러나거든요. 앞에서 말한『청

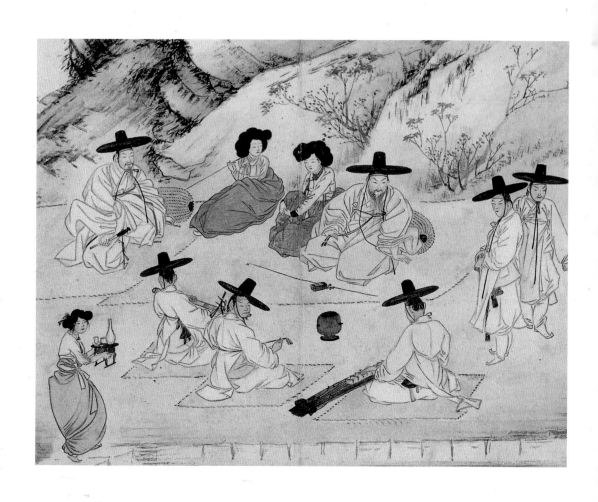

신윤복, 「상춘야흥」, 종이에 수묵담채, 28.3×35.2cm, 『혜원전신첩』에 수록, 간송미술관

구화사』라는 책에 신윤복은 "여항인들과 사귀며 동가식서가숙하며 지냈다"는 내용이 있다고 했습니다. 이는 기방을 드나들면서 기생들과 어울렸다는 뜻으로도 해석할 수 있습니다. 여항인들은 기방 출입을 하며 유흥문화를 주도한 사람들이기도 했습니다. 이들과 어울렸다면 신윤복 역시 많은 기생들과 알고 지냈을 겁니다. 앞에서도 잠깐 말했지만, 신윤복의 호인 혜원은 '혜초 풀이 있는 정원'이라는 뜻인데 이 말이 아예 기생집을 가리킨다는 주장도 있거든요.

실제로 『혜원전신첩』에는 남자들과 어울려 노는 여인들이 많이 나오는데 이들은 대부분 기생입니다. 신윤복은 평소 자주 어울리던 기생들을 그림의 주인공으로 삼았던 거지요. 따라서 「미인도」의 여인 역시 기생일 가능성이 매우 높습니다.

게다가 『혜원전신첩』 속 「상춘야흥賞春野興」이란 작품에 「미인도」의 주인공과 아주 비슷한 기생이 등장합니다. 가운데 양반 바로 옆에 무릎을 잡고 앉아 있는 여인을 보세요. 머리 모양, 자주색 고름이 달린 저고리, 옥색치마는 물론 양손을 모으고 옆을 지그시 바라보는 모습조차 무척 닮았습니다. 「미인도」의 주인공과 같은 기생일 가능성이 매우 높습니다.

 ## 나를 사랑한, 내가 사랑한

그렇다면 「미인도」의 기생은 신윤복과 어떤 관계일까요?

> 그린 사람의 가슴에 사랑하는 마음이 있어
> 실제와 똑같은 모습을 그려낼 수 있었다

「미인도」 옆에 쓰여 있는 글귀입니다. 신윤복이 이 여인을 사랑했다는 뜻입니다. 물론 신윤복 혼자만의 짝사랑이 아니라 서로 좋아했겠지요. 짝사랑이었다면 저런 그림을 그려내기가 힘들거든요. 그렇다고 서로 드러내놓고 사랑할 수 있는 관계는 아니었던 것 같습니다. 그랬다면 여인의 모습이 좀 더 당당해야 하는데 매우 수줍은 태도로 서 있거든요.

이런 사실을 증명해줄 작품이 있습니다. 바로 유명한 「월하정인月下情人」이라는 그림입니다. 쉽게 풀면 '달밤의 연인'쯤 되겠지요. 제목 그대로 밤늦은 시간에 사랑하는 남녀가 담 아래서 만나는 장면입니다. 떳떳치 못한 만남이니 저렇게 밤늦은 시간에 몰래 만났겠지요. 옆에는 이런 시가 쓰여 있습니다.

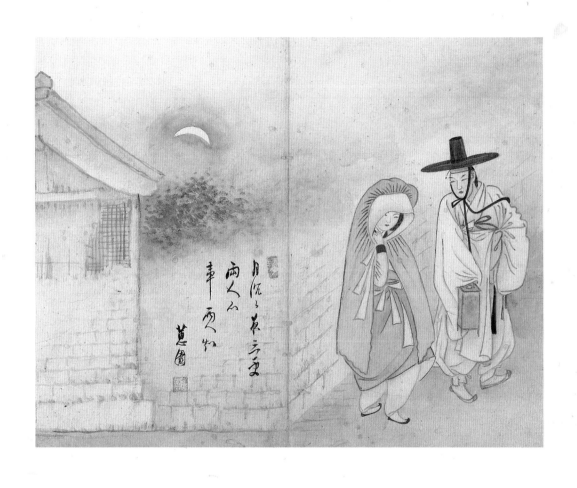

月沈沈夜三更
兩人心
事兩人知
蕙園

신윤복, 「월하정인」, 28.2×35.3cm, 『혜원전신첩』에 수록, 간송미술관

달빛 으스름한 한밤중,

두 사람 마음은 두 사람만 알겠지

그림의 내용을 한마디로 말해주는 시입니다. 그런데 이건 신윤복
이 쓴 시가 아니라 조선중기의 문신 김명원이 쓴 시의 한 구절입니
다. 여기에는 재미있는 얘기가 전해옵니다.

김명원과 서로 사랑하던 기생이 어느 높은 양반의 첩으로 들어
가게 됩니다. 자나 깨나 여인을 그리워하던 김명원은 결국 양반집
담을 넘습니다. 하지만 곧 주인에게 붙잡혀 죽을 처지에 놓입니다.
남의 여자와 만나는 것은 대단히 큰 죄니까요. 소식을 듣고 급히
달려온 김명원의 형은 주인에게 동생을 살려달라고 사정합니다.
나중에 큰일을 할 것이라 믿었던 똑똑한 동생이 여자 문제로 죽는
게 너무 억울했거든요. 형의 간곡한 부탁 덕분에 주인은 김명원을
살려주었고, 형의 말대로 김명원은 임진왜란 때 큰 공을 세우게 됩
니다.

「월하정인」의 그림 내용 역시 김명원의 일화와 똑같습니다. 늦
은 밤, 담벼락, 기생, 그리고 사랑을 속삭이는 두 사람. 그러니 신
윤복도 김명원의 시를 빌려다 썼겠지요. 그렇다면 실제로 신윤복
도 몰래 만나야 할 만큼 사랑했던 여인이 있었기에 이런 그림을 그
리지 않았을까요. 여기 나오는 남자는 신윤복, 여인은 「미인도」의

주인공으로 바꾸어도 되는 까닭입니다.

그림은 은연중에 그린 이의 마음을 내비치는 경우가 많습니다. 이 그림도 마찬가지입니다. 따라서 「미인도」의 여인은 신윤복과 서로 사랑했지만 당당하게 만날 수는 없었던 기생이었을 가능성이 높습니다. 그러기에 저런 애틋한 표정이 실린 「미인도」 같은 그림을 그리지 않았을까요.

◉ 단원풍속도첩

檀박달나무 단 園동산 원 風바람 풍 俗풍속 속 圖그림 도 帖문서 첩

단원은 김홍도의 호이며, 그가 그린 풍속화집으로 총 25점의 작품이 있다. 보물 제527호로 지정되었으며, 우리가 잘 알고 있는 「씨름」「서당」「새참」 등의 작품이 실려 있다. 서민의 현실을 잘 반영해, 당시 시대상을 연구하는 데 중요한 자료가 되고 있다.

◉ 혜원전신첩

蕙혜초 혜 園동산 원 傳전할 전 神정신 신 帖문서 첩

혜원 신윤복의 풍속화집. 국보 제135호로 모두 30점의 작품이 있는데 그림 속 인물의 마음까지 드러날 정도로 잘 그렸다고 하여 '전신첩'이라는 이름이 붙었다.

◉ 미인도

美아름다울 미 人사람 인 圖그림 도

아름다운 여인을 그린 그림.

◎ 남녀칠세부동석

男 사내 남 女 계집 녀 七 일곱 칠 歲 해 세
不 아니 부 同 같을 동 席 자리 석

남자와 여자는 일곱 살 이후부터는 함께 자리에 앉지 못한다는 뜻이다.
남녀를 엄격하게 구별해야 함을 이르는 말.

◎ 여염

閭 이문 여 閻 이문 염

서민들이 사는 마을.

◎ 상춘야흥

賞 상줄 상 春 봄 춘 野 들 야 興 일 흥

야외에서 흥이 나도록 봄 경치를 즐김.

◎ 월하정인

月 달 월 下 아래 하 情 뜻 정 人 사람 인

늦은 밤에 몰래 만나는 연인.

왜 남에게 보여주지
말라고 했을까?

조영석이 『사제첩』에 쓴 경고문의 수수께끼

 ## 남에게 보여주지 말라

조영석은 조선중기의 화가입니다. 우리가 잘 알고 있는 유명한 화가인 정선과도 절친한 사이였지요. 하지만 그는 도화서 화원이 아니라 지체 높은 선비였습니다. 나중에 정3품 벼슬까지 오르거든요. 조영석은 인물화를 잘 그렸으며 특히 풍속화에 많은 관심을 가졌습니다. 윤두서에서 시작된 조선의 풍속화가 조영석을 거치면서 김홍도, 신윤복에 이르러 꽃을 피우게 된 것이랍니다.

조영석은 『사제첩麝臍帖』이라는 화첩을 남겼습니다. 여기에는 모두 14점의 그림이 들었는데 풍속화인 「새참」과 「우유 짜기」는

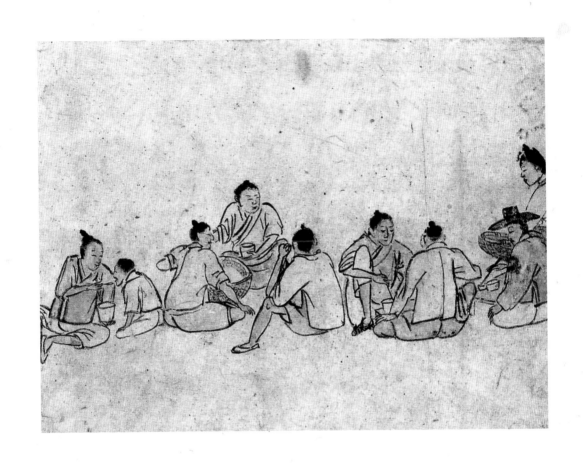

조영석, 「새참」, 종이에 수묵담채, 20×24.5cm, 개인 소장

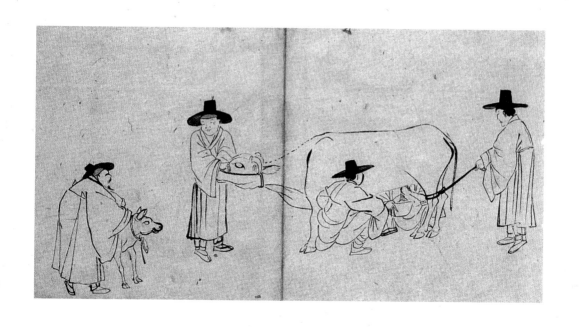

조영석, 「우유 짜기」, 종이에 수묵, 28.5×44.5cm, 『사제첩』에 수록, 개인 소장

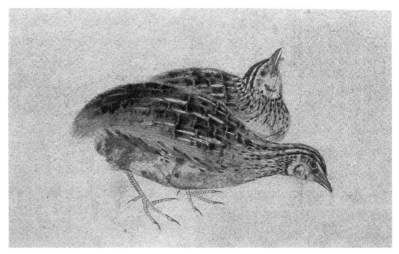

조영석, 「메추라기」, 종이에 수묵담채, 『사제첩』에 수록, 개인 소장

물론, 동물화인 「메추라기」에 이르기까지 다양한 그의 솜씨를 잘
보여주고 있습니다. 「새참」에서는 아들에게 밥을 떠먹이는 아버지
의 정이 돋보이고, 「우유 짜기」에는 어미 소와 떨어진 송아지의 안
타까움과 이를 보고 오히려 슬며시 미소 짓는 사람의 표정이 절묘
하게 대비됩니다. 또한 「메추라기」는 상당히 정밀하게 묘사해 조
영석의 관찰력이 만만치 않았음을 보여주지요.

　그런데 이상한 점이 있습니다. 조영석이 『사제첩』의 표지에 수
수께끼 같은 글을 남겼기 때문입니다. 바로 '물시인 범자 비오자손
勿示人犯者非吾子孫'이라는 글입니다. 이것은 '남에게 보여주지 말
라. 이를 어기면 내 자손이 아니다'라는 뜻입니다.

이상합니다. 좋은 그림을 자랑은 못할지언정 알리지도 말라니요. 더구나 이를 어기면 자신의 자손이 아니라는 강력한 경고까지 했습니다. 선비 화가 조영석은 왜 이런 글을 남겼을까요? 정말 수수께끼 같은 일입니다.

『사제첩』의 표지

임금의 초상화 의뢰를 거절하다!

먼저 아슬아슬한 일화부터 하나 소개하겠습니다. 조영석의 목숨이 왔다 갔다 하는 위급한 상황이었습니다. 임금의 초상화인 어진을 그리라는 명령을 두 번이나 거역했거든요.

첫 번째 어진 제작 거부 사건은 1735년, 경상남도 의령 현감으로 있던 조영석이 쉰 살 되던 해에 일어났습니다. 당시 임금이던 영조는 조영석에게 세조의 어진을 그리라는 명을 내립니다. 조영석은 인물화를 잘 그리기로 소문이 자자했거든요. 그런데 그는 한

마디로 어명을 거부합니다.

참 알다가도 모를 일입니다. 어진을 그리는 일은 화가로서 최고의 영광이었습니다. 모두들 어진화사로 뽑히기 위해 갖은 애를 썼지요. 어진 제작이 끝나면 공로를 인정받아 큰 상을 받거나 벼슬이 올라가기 때문이었습니다. 더구나 왕의 명령을 거부한다는 건 당시로서는 상상도 할 수 없는 일이었습니다. 그런데도 조영석은 어진 제작을 거부했습니다. 왜 그랬을까요?

마음으로 그리는 그림만 그리겠다

옛 선비들은 그림을 즐겨 그렸습니다. 그림은 글씨, 문장과 더불어 선비들의 필수 교양이었거든요. 글 잘 짓고, 글씨 잘 쓰고, 그림까지 잘 그리면 '시서화삼절詩書畫三絶'로 불리며 존경을 한 몸에 받았습니다.

그런데 조선시대 선비들의 그림에는 특징이 있습니다. 기술이 아니라 마음으로 그림을 그리는 것이 중요하다고 생각했습니다. 아무리 잘 그렸어도 마음을 담지 않았다면 잘못된 그림이고, 아무리 못 그렸더라도 진실한 마음을 담았으면 훌륭한 그림이라고 생각했습니다. 우리가 잘 알고 있는 김정희의 「세한도」가 대표적

입니다.

　선비들은 색깔이 화려하고 손기술만 좋은 그림은 도화서 화원들이나 그리는 것이라고 얕잡아보았습니다. 도화서 화원들은 전문화가였지만 대부분 신분이 낮은 중인 출신이었거든요. 선비들은 도화서 화원들을 배운 것 없는 환쟁이라며 업신여겼습니다. 그러기에 도화서 화원처럼 겉보기에만 그럴듯한 그림을 그린다는 건 선비들에게 수치스러운 일이었습니다. 그래서 그림 잘 그리는 선비들은 자신의 재능을 숨기기도 했던 겁니다.

　「고사관수도高士觀水圖」를 남긴 조선초기의 화가 강희안이 대표적입니다. 강희안은 그림을 잘 그리는 건 천한 기술이므로 후세에 이름을 남겨서는 안 된다고 여겨 자랑을 하지 않았습니다. 더구나 겸손해야 할 선비가 자신의 얄팍한 솜씨를 자랑한다는 것은 도리에 어긋나는 일이기도 했지요.

　조영석도 그랬습니다. 아무리 어진이라지만 그림은 그림입니다. 임금의 초상인 어진은 실제 인물과 똑같이 그려야 하기에 손기술이 돋보이는 그림입니다.

　선비 조영석에게는 내키지 않는 일이었을 것입니다. 또 어진화사는 큰 상을 받고 후세에 이름도 남깁니다. 얄팍한 기술로 상을 받고 이름까지 남긴다는 건 더욱 못마땅했겠지요. 어찌 보면 결벽증이 좀 심했다고 할 수 있습니다.

강희안, 「고사관수도」, 종이에 수묵, 23.4×15.7cm, 15세기, 국립중앙박물관 소장
(허가번호 : 201007-278)

결국 조영석은 어명을 거역한 죄로 체포되었고 벼슬도 빼앗겼습니다. 이후로 한동안 그림에서 손을 뗐다고 합니다.

 ## 두 번째 거부 사건

13년 후인 1748년, 예순세 살의 조영석은 두 번째로 어진을 그리라는 명을 받습니다. 이번엔 선대 왕이었던 숙종의 어진이었습니다. 하지만 명을 내린 영조도 조영석이 붓을 잡지 않을 걸 예상했습니다. 그래서 직접 붓을 잡는 대신, 국가의 중요한 행사를 감독하는 임시직인 감동관監董官으로 임명했습니다. 이마저 조영석이 거부할 수는 없었습니다.

그런데 일이 공교롭게 되어 조영석이 직접 그림을 그려야 할 처지에 놓이게 되었습니다. 조영석은 당연히 거부했습니다. 그러자 신하들이 벌떼같이 들고 일어나 그를 엄벌에 처해야 한다고 주장했습니다. 두 번이나 어명을 거역하는 일은 왕을 무시한다는 뜻이기도 했으니까요. 하지만 영조는 이를 물리치고 조영석에게 결국 감동관만을 맡겼습니다. 아무리 왕이라지만 선비의 기개를 꺾을 수는 없었던 겁니다.

🎁 사향노루의 배꼽

그럴 바에야 차라리 그림을 포기하면 되지 않겠느냐는 생각도 듭니다. 이 말도 일리는 있습니다. 그런데 조영석에게는 피 끓는 예술가적 기질이 있었습니다. 그림을 향한 강렬한 애정 때문에 도저히 그림을 포기할 수는 없었습니다. 선비의 본분을 지키면서도 그림을 사랑했던 것이지요.

화첩의 제목인 사제麝臍라는 말부터가 그렇습니다. 사제는 사향노루의 배꼽을 말합니다. 거기에는 사향주머니가 있습니다. 사향은 향료나 약재로 쓰이는 아주 비싸고 값진 것이었기에 사냥꾼들의 표적이 됩니다. 그래서 사향노루는 사냥꾼에게 잡혀 죽을 때 제 배꼽을 물어뜯는다고 합니다. 사향 때문에 제가 죽는 줄 알기 때문입니다. 자랑거리가 오히려 죽음의 원인이 되는 것이지요.

마찬가지입니다. 조영석 역시 자신의 그림 실력 때문에 자신이나 집안에 해가 미치는 걸 두려워하였습니다. 굳이 『사제첩』으로 이름 지은 까닭이 다 있는 겁니다. 또 조영석에게는 그림으로 이름을 날리는 일보다 선비로서의 사존심을 지키는 일이 더 중요했지요. 이런 뜻으로 『사제첩』에 강력한 경고문까지 함께 남겼던 것입니다.

◉ 사제첩

麝사향노루 사 臍배꼽 제 帖문서 첩

조영석의 그림 작품집. 총 14점의 그림이 들어 있다.
'사제'는 사향노루의 배꼽이라는 뜻이다.

◉ 물시인범자비오자손

勿말 물 示보일 시 人남 인 犯범할 범 者사람 자
非아닐 비 吾나 오 子아들 자 孫자손 손

남에게 보이지 말라. 이를 어기는 사람은 나의 자손이 아니다.

◉ 시서화삼절

詩시 시 書글씨 서 畵그림 화 三석 삼 絕끊을 절

시·글씨·그림의 세 가지를 모두 잘하는 뛰어난 사람.

◉ 고사관수도

高높을 고 士선비 사 觀볼 관 水물 수 圖그림 도

인품이 높은 선비가 물을 바라보는 그림.

◉ 감동관

監볼 감 董감독할 동 官벼슬 관

조선시대 국가의 중요한 공사를 감독하는 관리.

다.섯.번.째.수.수.께.끼.

김홍도는
왜 수학자가 되었을까?

「씨름」에 나타난 수학의 수수께끼

 ## 화가에서 수학자로

조그마한 화폭畵幅입니다. 고작 A4 용지 정도의 크기지만 사람들로 꽉 차 있습니다. 하나, 둘, 셋, 넷…… 무려 22명입니다. 아이에서 어른까지, 양반에서 상민까지 없는 사람이 없군요. 뭔가 재미있는 일이 벌어졌나 봅니다. 구경꾼들의 눈길이 모두 한 곳으로 쏠렸습니다. 가운데 샅바를 잡은 채 용쓰는 두 선수입니다. 그렇군요. 씨름판이 벌어졌습니다.

　표정도 모두 제각각입니다. 승패가 판가름 나는 긴장된 순간이거든요. "와!" 하는 함성과 "에이!" 하는 탄식이 교차됩니다. 어쩌

김홍도, 「씨름」, 종이에 수묵담채, 27×22.7cm, 『단원풍속도첩』에 수록, 국립중앙박물관
(허가번호 : 201007-278)

면 이토록 씨름판의 분위기를 잘 잡아냈을까요. 금방이라도 씨름을 구경하는 사람들의 소리가 귀에 들려올 듯 생생합니다.

이 그림은 김홍도의 「씨름」입니다. 『단원풍속도첩』에 실린 25점의 풍속화 중 한 점이지요. 초등학교 교과서에도 여러 번 나올 정도로 유명한 그림입니다. 열광적인 씨름판의 분위기가 손에 잡힐 듯 사실적이군요. 마치 생중계를 보는 듯 흥분됩니다. 화가가 화면 곳곳에 팽팽한 긴장감을 느낄 수 있도록 여러 가지 장치를 해두었기 때문입니다.

김홍도는 이 순간만은 수학자가 되기로 작정한 듯합니다. 온갖 수학적 장치를 그림 안에 마련해 놓았거든요.

🎲 불안한 마름모

씨름은 운동 경기입니다. 운동 경기는 흥분과 긴장감이 최우선입니다. 그림도 그런 느낌을 줘야 합니다. 그렇다면 화면을 불안하게 해야 합니다. 가장 손쉬운 방법은 위쪽이 무거운 느낌이 들도록 만드는 겁니다. 보통 역삼각형 구도를 쓰거나 아래쪽을 비워두는 방법을 많이 쓰지요.

「씨름」은 색다른 방법을 썼습니다. 사람을 위쪽에 더 많이 그렸

습니다. 구경꾼들 숫자를 세어볼까요. 위쪽에 13명, 아래쪽에 6명인 것을 알 수 있습니다. 13/6, 완전한 가분수가 되었습니다. 무게중심이 위쪽에 있으니 쓰러질 듯 위태로워 보입니다. 보는 사람들 마음도 불안해져 자연스레 긴장하게 됩니다.

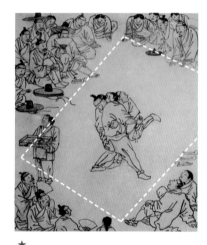

★
그림에 선을 그리니 더 확실히 보입니다.

김홍도는 이것으로 만족하지 않았습니다. 더욱 팽팽한 긴장감을 느낄 수 있는 구도를 만들었습니다. 이럴 때는 흔히 역삼각형구도를 쓴다고 했지요. 화가는 한발 더 나아갔습니다. 아예 마름모꼴로 만들어 버렸지요. 아래쪽 뒤통수가 보이는 아이를 꼭짓점으로 마름모가 불안한 듯 서 있잖아요. 뾰족한 끝이 어느 쪽으로 넘어질지 모르니 보는 사람들 역시 무의식중에 아슬아슬한 느낌을 받게 됩니다. 가운데 씨름 선수도 어느 쪽으로 넘어질지 몰라 아슬아슬한데 구도마저 이렇게 만들어 놓았습니다. 2중으로 긴장감을 느끼도록 했지요.

요즘 씨름 경기장은 원형입니다. 옛날에도 틀림없이 원형이었겠지요. 그런데 화가는 과감하게 원을 버리고 마름모꼴을 택했습니다. 굉장히 창의적인 발상發想입니다.

 ## 마술 사각형의 비밀

가분수와 마름모는 보는 사람들에게 극도의 긴장감을 주는 장치입니다. 그림에서 운동 경기의 묘미를 마음껏 누릴 수 있지요. 그런데 너무 긴장된 장치로만 가다 보면 균형이 무너집니다. 보면 볼수록 자꾸 불편해지거든요. 안정된 느낌도 들도록 균형도 맞춰야 합니다.

그렇다고 드러내놓고 하지는 못합니다. 그림이 밋밋해져서 운동 경기를 보는 느낌이 사라지거든요. 할 수 없습니다. 보는 사람들조차 눈치채지 못하게 균형을 맞춰야 합니다. 놀랍게도 김홍도는 마방진魔方陳을 선택했습니다. 사람들의 무의식만 살짝 건드려버렸지요.

마방진이란 가로, 세로, 대각선의 합이 모두 같아지도록 나열한 숫자입니다. 마술 같은 사각형이라는 뜻으로 영어로도 매직 스퀘어(magic square)라고 합니다.

마방진은 기원전 5,000년경 중국 하나라의 우왕이 황하의 홍수를 막기 위해 둑을 쌓을 때 나타난 거북이의 등에 그려진 것이 처음이라고 합니다. 가로 세로가 셋씩인 3차 마방진이었는데

4	9	2
3	5	7
8	1	6

★
가로, 세로, 대각선의 합이 전부 15입니다! 이런 것을 마방진이라고 합니다.

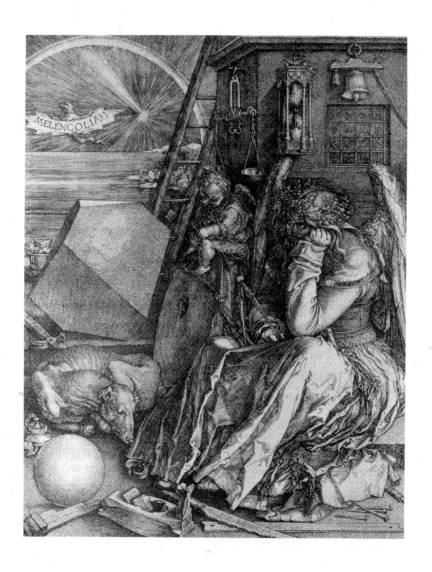

알브레히트 뒤러, 「멜랑콜리아」, 동판화, 23.9×16.8cm, 1514, 미국 앨버소프 갤러리

★ 고민하는 사람의 머리 위에 마방진이 보이나요?

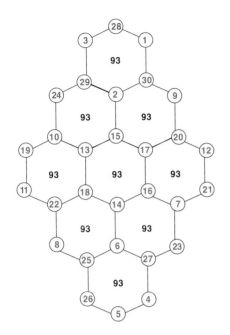

★ 육각형 안의 숫자를 전부 더하면 93이 됩니다.

여기에 우주의 원리와 운행 법칙이 담 겼다고 신성하게 여겼지요.

그 후 마방진은 아라비아 상인들에 의해 유럽으로 전해졌고 1514년 독일 화가 알브레히트 뒤러의 동판화 「멜랑 콜리아」에 그려진 게 계기가 되어 전 유 럽에서 유행하게 되었습니다.

「멜랑콜리아」에는 생각에 잠긴 수학 자의 머리 뒤쪽으로 마방진이 보입니 다. 사람의 성품을 넷으로 나눠 설명하 는 그리스의 사성론四性論에 따르면 예 술가나 수학자는 '우울질'에 속하는 사 람인데 가로 세로가 4줄인 4차 마방진

으로 머리를 식힐 수 있다고 생각했습니다. 마방진이 사람을 편안 하게 해준다고 믿었지요.

우리나라 마방진의 역사도 오래되었습니다. 조선시대 수학자 최 석정이 『구수략九數略』이라는 책에서 소개한 지수귀문도地數龜文 圖가 그중 유명합니다. 지수귀문노는 거북 등처럼 생긴 6각형 9개 에, 1에서부터 30까지의 수가 중복되지 않게 배치하여 각각의 6각 형 합이 모두 93이 되도록 만든 마방진입니다. 이처럼 조선시대에

도 마방진은 결코 낯설지 않았습니다. 김홍도 역시 마방진을 알았던 것 같습니다. 왜냐고요? 이제부터 이야기하겠습니다.

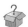 마방진의 역할

★
사람 수를 더해보니 열두 명으로
딱 맞지요?

다시 그림으로 돌아가 볼까요. 가운데 씨름선수 두 명을 중심으로 네 귀퉁이에 구경꾼들이 있습니다. 왼쪽 위에서부터 시계 방향으로 구경꾼들의 숫자는 8, 5, 2, 5명입니다. 씨름하는 사람들을 포함해 대각선으로 더하면 각각 '5+2+5', '8+2+2', 합이 모두 12가 됩니다. 마방진입니다.

참 신기합니다. 어떻게 구경꾼들을 이용해 마방진을 만들 생각을 했을까요. 어쩌다 보니 마방진이 된 걸까요? 일부러 계산하여 그린 걸까요?

물론 엄밀하게 따지면 이건 마방진이 아닙니다. 마방진에는 똑같은 숫자를 중복하면 안 되는데 여긴 2와 5가 중복되었거든요. 그렇다면 김홍도가 일부러 마방진을 그리지는 않았을 가능성이 높습

니다. 일부러 마방진을 쓰려고 했다면 숫자를 반복시키지 않고 완전한 마방진을 만들었을 테니까요.

그래도 화가의 눈은 무섭습니다. 저런 숫자로 구경꾼을 배치해야 그림이 균형을 이룬다는 사실을 직감한 것입니다. 무의식중에 마방진을 만들어서 그림의 균형을 맞춘 겁니다. 그래서 보는 사람들은 불안한 느낌을 받으면서도 동시에 나름대로 편안한 마음도 갖는 겁니다.

거북 등의 마방진이 홍수를 멈추는 신비의 부적이고 「멜랑콜리아」의 마방진이 수학자의 기분을 풀어주었다면 「씨름」의 마방진은 보는 사람들을 편안하게 해주는 역할을 맡았습니다.

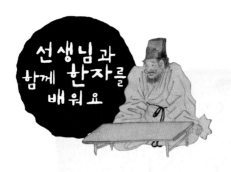

◉ 화폭

畫그림 화 幅너비 폭
그림의 크기.

◉ 발상

發필 발 想생각할 상
연구하여 새로운 생각을 내는 일.

◉ 마방진

魔마귀 마 方모 방 陳줄 진
신기한 사각형의 배열.

◉ 구수략

九아홉 구 數셀 수 略다스릴 략
조선 숙종 때의 학자 최석정이 지은 수학책으로 본편과 부록으로
구성되어 있다. 현재까지 전하는 한국의 옛 수학책들 중에서
가장 체계적으로 내용을 정리했다는 평가를 받는다.

◉ 지수귀문도

地땅 지 數셀 수 龜거북 귀 文무늬 문 圖그림 도
거북 등 모양으로 숫자를 배열한 그림.

실수일까 고의일까?

『단원풍속도첩』 속 틀린 장면의 수수께끼

 ## 인물이 살아 있다

『단원풍속도첩』은 김홍도가 그린 풍속화집입니다. 이 안에는 우리 눈에 무척 낯익은 25점의 풍속화가 있습니다. 농업·어업·공업· 상업 등 일하는 장면에서부터 놀이·교육·종교 활동에 이르기까 지 조선시대 사람들의 생활 모습이 낱낱이 담겨 있지요. 비록 화폭 은 작지만 생생한 인물의 표정과 자세한 풍속의 묘사는 예술작품 이기에 앞서 역사자료로도 값어치가 뛰어납니다. 초등학교 사회책 에 자주 나오는 까닭도 이 때문이지요. 그러기에 보물 제527호로 지정되었습니다.

『단원풍속도첩』에 나오는 사람들의 표정과 동작은 감탄을 자아냅니다. 살아 있는 사람이라도 보는 듯 자세하고 실감나거든요. 여러 가지 도구나 옷의 표현도 아주 섬세합니다. 이 그림들을 보고 당시 생활을 연구하는 학자들이 있을 정도입니다. 그만큼 김홍도의 묘사 솜씨가 뛰어나다는 뜻입니다.

그런데 이상한 점이 있습니다. 이렇게 잘 그린 그림임에도 곳곳에서 화가의 실수가 발견되거든요. 아주 단순한 장면인데도 화가는 엉뚱하게 그렸습니다. 천재 화가의 솜씨에 어울리지 않는 옥의 티라고 할까요. 화가는 어디를 잘못 그렸으며 왜 그랬을까요?

손발이 잘못되었다

먼저 손을 잘못 그린 경우가 가장 많습니다. 아까 본 「씨름」이 그렇습니다. 오른쪽 아래 입을 딱 벌리고 손을 땅바닥에 짚은 사람이 보이지요. 한 선수가 그쪽으로 넘어지니 깜짝 놀라 피하는 중입니다. 그 사람의 손을 자세히 보세요. 양손을 서로 바꿔 그렸습니다. 간단한 장면인데도 실수를 했군요.

「고누놀이」도 마찬가지입니다. 맨 아래 땅바닥을 짚은 소년의 왼손을 잘못 그렸습니다. 엄지가 위쪽으로 붙어야 맞거든요.

★
「씨름」
손 모양이 모양이 이상하지요?

★
「고누놀이」
손 모양이 반대입니다!

★
「무동」
왼손을 잘 보세요!

「무동」에서도 오른쪽 아래 해금을 연주하는 악사의 왼손이 잘못되었습니다. 「타작」에서도 가운데 볏단을 들고 내리치는 사람의 오른손이 잘못되었군요. 네 작품 모두 뒤돌아선 사람의 손을 틀리게 그렸습니다. 그럴만한 까닭이 있겠군요.

발이 잘못된 그림도 있습니다. 「새참」에는 왼쪽에 옷을 입고 숟

★
「타작」
오른손을 잘 보세요!

★
「새참」
오른발이 왼발 모양으로
그려져 있습니다!

★
「담배 썰기」
발 모양이 반대입니다!

기락을 입에 문 남자의 오른발에 왼발이 붙었습니다. 「담배 썰기」에도 오른쪽 상자에 기댄 남자의 왼발에 오른발이 붙었군요. 모두 발을 반대로 그렸습니다. 이번에는 뒷모습이 아니라 앞모습입니다.

최고의 솜씨를 지닌 김홍도가 어째서 인체의 가장 기본인 손발조차 제대로 그리지 못했을까요. 수수께끼가 아닐 수 없군요. 물론 여기에는 다양한 견해가 있습니다.

 ## 화가의 서명이다!

첫째, 화가의 서명이라는 견해입니다. 화가는 여러 가지 방법으로 작품 속에 자신의 존재를 남겨놓습니다. 가장 흔한 방법은 낙관을 통해서입니다. 낙관은 낙성관지落成款識의 줄임말인데 화가가 그림 속에 그린 날짜나 동기, 자신의 이름 등을 쓰고 도장을 찍는 일을 말합니다. 자신의 작품임을 알리는 데 이보다 확실한 방법은 없습니다. 누구나 쉽게 알아볼 수 있으니까요.

그런데 이건 위조가 가능합니다. 그래서 화가들은 다른 사람이 그림을 위조하지 못하도록 자신만의 독특한 표시를 하기도 합니다. 심지어 도장을 찍은 후 그 위에 살짝 바늘구멍을 내는 화가도 있습니다. 나중에 시비가 생기면 돋보기로 금방 확인할 수 있거

든요.

김홍도는 더욱 독특한 방법을 썼다는 겁니다. 틀린 장면을 그려 넣어 자신의 작품임을 표시했다는 거지요. 아무리 위조를 잘하는 사람도 이것마저 흉내 내지는 못합니다. 일부러 틀리게 그린다는 건 상상하기 어려우니까요. 그래서 틀린 장면을 김홍도의 서명이라고 보는 겁니다.

물론 반대로 생각할 수도 있습니다. 천재 화가가 실수할 까닭이 없잖습니까. 이건 엉터리 그림, 즉 김홍도의 작품이 아니라는 뜻이 되는 겁니다. 실제로 『단원풍속도첩』 속의 작품 수준은 고르지 못합니다. 뛰어난 작품이 있는 반면 수준이 떨어지는 작품도 여러 점 있거든요. 그래서 『단원풍속도첩』이 김홍도의 솜씨가 아니라는 견해도 만만찮은 실정입니다.

틀린 그림 찾기

둘째, 화가가 보는 사람들을 즐겁게 해주려고 일부러 틀리게 그렸다는 견해입니다. '틀린 그림 찾기' 놀이이지요. 요즘도 신문이나 잡지의 숨은 그림 찾기는 꽤나 흥미를 끕니다. 사람들은 끙끙대면서도 기를 쓰고 문제를 풀려고 하지요. 『단원풍속도첩』도 마찬가

지입니다. 화가가 일부러 틀린 장면을 숨겨놓아 보는 사람들로 하여금 찾는 재미를 준다는 겁니다. 그림 감상 말고 또 다른 즐길거리를 선물한 거지요.

사실 옛 그림은 어려운 내용이 많습니다. 주로 글깨나 읽는 선비들이나 보게 되지요. 하지만 『단원풍속도첩』은 글을 모르는 서민들이 봐도 좋습니다. 내용도 쉽고 재미있거든요. 여기에 틀린 장면까지 더하니 보는 사람들은 무척 좋아했겠지요. 이것도 일종의 유머입니다. 이를 해학諧謔이라고 하는데 우리 그림의 독특한 개성 중 하나입니다. 보는 사람들마다 손뼉을 치며 크게 웃었을 것만 같습니다.

천재 화가의 실수

마지막으로 화가의 진짜 실수라는 견해입니다. 김홍도처럼 솜씨 좋은 화가가 저런 어처구니없는 실수를 할까 하는 의심도 갑니다만 사람의 뇌 구조를 감안勘案하면 그럴 가능성도 있습니다.

인간의 뇌는 크게 좌뇌, 우뇌, 뇌간의 세 부분으로 나뉩니다. 그 중에서 성격을 결정하는 건 좌뇌와 우뇌입니다. 좌뇌는 언어뇌라고도 불리는데 주로 사물을 해명하고 분석하는 논리적인 기능을

정선, 「금강전도」, 종이에 수묵담채, 130.7×94.1cm, 1734, 삼성미술관 리움

담당합니다. 좌뇌가 우세한 사람은 합리적이고 논리적인 수학, 과학 과목을 잘한답니다.

대표적인 화가가 정선입니다. 그의 그림은 굉장히 치밀하고 분석적이거든요. 「금강전도金剛全圖」같은 복잡한 그림을 그릴 때 일정한 원리를 가지고 치밀한 계산을 통해 그렸습니다. 아무리 복잡해도 실수하는 경우가 거의 없지요.

반면 우뇌는 이미지를 담당하는데 전체를 직감적으로 파악하여 순식간에 판단하는 역할입니다. 논리적이라기보다는 감정적이지요. 우뇌가 뛰어난 사람은 음악이나 미술 과목을 잘하며 뛰어난 예술가들 중 이런 유형이 많다고 합니다.

김홍도가 대표적입니다. 김홍도가 그린 그림들 중에는 즉흥적이고 감각적인 것들이 많습니다. 순간의 느낌을 살려 한 번에 휙휙 그렸거든요. 그런데 우뇌가 우세한 사람은 가끔 터무니없는 실수를 하는 경우가 있답니다.

우리가 사물을 볼 때 맨 처음 눈의 망막에는 영상이 거꾸로 맺힙니다. 이걸 뇌가 바로잡아 똑바로 보이게 하지요. 하지만 우뇌가 우세한 사람은 망막에 거꾸로 맺힌 영상을 바꿀 틈도 없이 그대로 받아들이는 경우가 있습니다. 흥에 취해 휙휙 그리니 가끔 그런 실수를 하는 거지요. 『단원풍속도첩』의 잘못 그려진 그림이 그래서 나왔을지도 모른다는 것입니다.

김홍도가 잘못 그린 장면은 대부분 뒤로 돌아선 사람의 모습입니다. 순간적으로 그들의 신체 구조가 반대인 것을 뇌가 바로 잡을 틈도 없이 망막에 거꾸로 맺힌 영상을 그대로 받아들였던 겁니다.

선생님과 함께 한자를 배워요

◉ 낙성관지

落떨어질 낙 成이룰 성 款정성 관 識표시할이 지

'낙성'은 '완성하다'라는 뜻이고 '관지'는 도장에 새겨진 글자를 말한다. 그림을 그린 뒤 자신의 이름이나 그린 장소, 때를 적고 도장을 찍어 그림을 완성하는 일.

◉ 해학

諧화할 해 謔희롱할 학

익살스러우면서도 풍자적인 말이나 행동.

◉ 감안

勘헤아릴 감 案책상 안

헤아려 살핌.

◉ 금강전도

金쇠 금 剛굳셀 강 全온전할 전 圖그림 도

금강산 전체 모습을 그린 그림.

귀와 몸뚱이는
어디로 사라졌을까?

윤두서 「자화상」에 얽힌 수수께끼

 ## 파격적인 자화상

얼굴만 허공에 붕 떠 있는 남자가 앞을 쏘아봅니다. 삼국지에 나오는 장비같이 덥수룩한 수염에 매서운 눈초리는 보는 사람들을 옴짝달싹 못하게 만듭니다. 지은 죄도 없는데 괜히 주눅 들지요. 슬그머니 고개를 돌릴 수밖에 없습니다.

바로 윤두서가 그린 「자화상自畵像」입니다. 조선의 선비 윤두서가 자신이 모습을 그린 그림입니다. 국보 제240호로 지정될 정도로 뛰어난 작품이지요. 우리 미술의 빛나는 자랑거리입니다.

하지만 윤두서의 삶은 불우했습니다. 때를 잘못 만나 벼슬길에

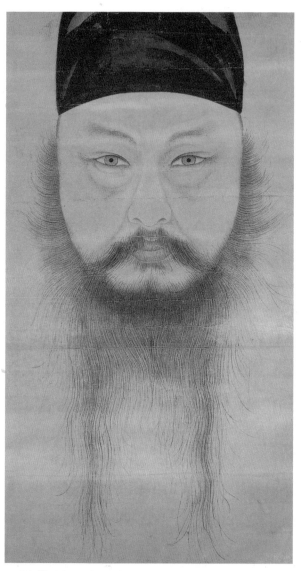

윤두서, 「자화상」, 종이에 수묵담채, 38.5×20.3cm, 국보 제240호, 17세기, 개인 소장

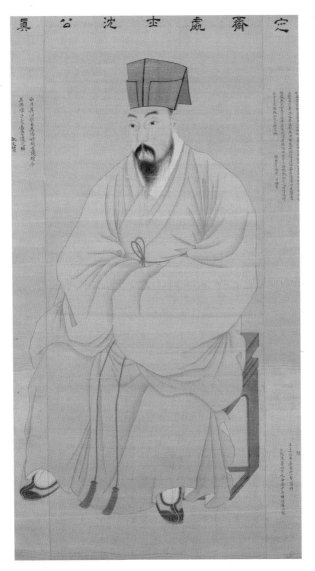

윤두서, 「심득경 초상」, 비단에 채색, 160.3×87.7cm, 보물 제1448호, 1710, 국립중앙박물관

윤두서, 「유하백마도」, 비단에 수묵담채, 34.3×44.3cm, 보물 제481호, 개인 소장

오르지도 못하고 마흔여덟 살이라는 아까운 나이로 세상을 떠났거든요. 그렇지만 그는 살아생전 안 읽은 책이 없을 정도로 박식했으며 천문·측량·군사·지리 분야에 뛰어난 실학자이기도 했습니다.

윤두서는 일찍이 그림에 관심을 두었는데 특히 인물화, 동물화에 두각을 나타냈습니다. 그가 그린「심득경 초상 沈得經 肖像」이나「유하백마도 柳下白馬圖」를 보면 솜씨가 금방 드러나지요. 특히 윤두서는 조선시대 풍속화의 선구자로도 꼽힙니다.「나물 캐는 여인」은 초창기 풍속화의 모습을 잘 보여줍니다.

윤두서는 불우한 삶을 살았지만 마음만은 따뜻한 사람이었습니다. 하인들에게도 함부로 대하지 않았고 너무 가난해 빚을 갚을 수 없는 사람들의 차용증을 태워버릴 정도였습니다. 자신에게는 엄격했으나 남들에게는 한없이 너그러웠던 윤두서. 자화상에 그 인품이 고스란히 나타나 있습니다. 자신의 겉모습은 물론 내면까지 훌륭하게 그려냈지요.

이 그림은 여느 초상화와는 다른 점이 많습니다. 무엇보다 얼굴 부분을 집중적으로 확대했습니다. 얼굴이 그림의 반을 차지할 정도로 큽니다. 또 다른 초상화들과는 달리 배경도 없습니다. 오로지 인물의 모습에민 집중하도록 관람자를 끌어당깁니다. 대부분의 초상화는 얼굴을 약간 옆으로 돌린 측면상인데 이건 정면상입니다. 따라서 눈썹, 눈, 코, 입, 콧수염, 턱수염, 구레나룻에 이르기까지

윤두서, 「나물 캐는 여인」, 비단에 수묵담채, 30.2×25cm, 개인 소장

정확한 대칭을 이룹니다. 워낙 잘 그린 데다 이런 희소가치稀少價
値까지 더해져 국보로 지정되었지요.

귀와 목은 어디 있을까?

이 초상화는 수수께끼가 많기로도 유명합니다. 먼저 조선시대 양
반이 쓰던 모자인 탕건 윗부분이 싹둑 잘렸습니다. 조선시대 초상
화 중에서 유례를 찾기 힘든 파격이지요. 옛날에는 자신의 몸은 부
모로부터 물려받은 것이기에 털 한 올조차도 함부로 자를 수 없었
거든요. 그림에서조차 예외가 될 수 없었지요. 그런데도 머리 윗부
분을 싹둑 잘랐습니다. 그래서 누가 일부러 잘랐다는 억측을 낳기
도 했습니다.

무엇보다 놀라운 점은 몸과 귀가 없다는 사실입니다. 머리 꼭
대기를 자른 것도 모자라 목 아랫부분과 귀까지 없앴다? 아무리
생각해도 이해가 가지 않습니다. 공중에 머리만 휑하니 붕 떠 있
는 그림, 안 그래도 무서운 얼굴이 더욱 무섭게 느껴집니다. 대체
몸과 귀는 어디로 갔을까요? 처음부터 아예 그리지 않았던 것일
까요?

레오나르도 다 빈치, 「모나리자」, 목판에 유채, 76.8×53.3cm, 1503~05년경, 파리 루
브르 박물관

🏠 미완성 작품일까

윤두서는 목 아랫부분을 일부러 그리지 않았을 수도 있습니다. 옛 날 초상화에는 겉모습은 물론 사람의 마음까지 나타내야 한다고 생각했습니다. 그런데 이 그림에서는 동그란 얼굴과 두 눈, 코, 그리고 입이면 충분히 그럴 수 있다고 여겼습니다. 핵심적인 부분만 추리고 나머지는 생략했다는 뜻입니다. 몸과 귀 따위는 거추장스럽다는 거지요. 하지만 콧속의 털까지 그릴 정도로 섬세한 그림입니다. 중요한 몸과 귀를 빠뜨릴 리 있겠습니까.

그렇다면 미완성 작품일 가능성도 있습니다. 화가가 어떤 까닭에서인지 그림을 완성하지 못했다는 말이지요. 이건 그럴듯한 얘기로 오랫동안 믿어져왔습니다. 미완성 작품은 꽤 많거든요. 슈베르트나 베토벤 같이 유명한 작곡가들의 「미완성 교향곡」도 있고 레오나르도 다 빈치의 「모나리자」 역시 눈썹이 없는 미완성 작품으로 알려져 있습니다.

사실 미완성 작품은 완성품보다 오히려 더 관심을 끕니다. 뭔가 말 못할 사정이라도 있는 듯 신비스럽게 느껴지니까요. 이 그림도 그렇게 평가되어왔지요. "무언가 수수께끼가 있다"라는 구구한 소문만 간직한 채 오랜 세월 동안 전해져 내려왔습니다. 하지만 수수

께끼는 결국 풀리게 되어 있습니다.

먼저 풀린 수수께끼는 몸입니다. 사실 이 그림에 몸뚱이가 있었을 거라는 추측은 예전부터 있었습니다. 상식적으로 생각해보세요. 머리만 달랑 그려놓고 그만두기에는 아래쪽 공간이 너무 큽니다. 몸이 들어가기에 꼭 알맞은 크기잖아요.

 다시 찾은 몸

1995년, 미술사학자 오주석 선생님은 우연히 옛 사진 한 장을 발견했습니다. 사진은 일제강점기인 1937년 조선총독부에서 발간한 『조선사료집진속朝鮮史料集眞續』이라는 책에 있었습니다. 바로 윤두서의 「자화상」을 찍은 사진이었지요.

놀랍게도 여기에는 몸뚱이가 그려져 있었습니다. 아주 단정하게 도포를 걸친 모습입니다. 넓은 옷깃과 동정이 뚜렷하게 보입니다. 그렇게 무섭던 모습도 몸이 받쳐주니 한결 부드러워 보입니다. 비로소 그림이 제 모습을 찾은 거지요. 처음부터 몸이 그려져 있었던 겁니다.

10년 후 이 사실은 다시 한 번 확인됩니다. 2005년, 국립중앙박물관에서는 현미경, 적외선, 엑스선 투과촬영, 엑스선 형광분석 등

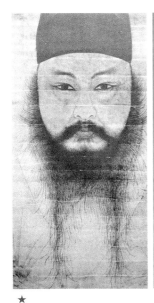
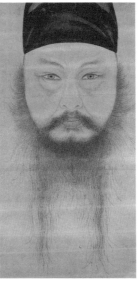

★
왼쪽 그림에는 희미하게나마 옷을 그린 선이 보입니다.

여러 가지 과학적 분석을 통해 윤두서의 「자화상」에 대한 대대적인 조사를 했습니다.

적외선 투시 결과 우리 눈에는 보이지 않던 옷깃과 도포의 옷의 주름이 뚜렷하게 나타났습니다. 옛 사진에 있는 그대로였습니다. 그런데 맨눈으로는 왜 몸이 보이지 않는 걸까요?

첫째, 버드나무 숯인 유탄으로 그렸을 가능성입니다. 이것은 오주석 선생님의 견해입니다. 윤두서는 유탄으로 스케치만 하고 나중에 먹과 색을 입히려고 했는데 사정이 생겨 그러지 못했던 것입니다. 그사이 화가는 죽었고 몇 백 년의 세월이 흐르는 동안 사람의 손길을 많이 탄 그림에서 유탄으로 그린 몸뚱이가 지워져 버렸지요. 유탄은 연필처럼 잘 지워지거든요. 그렇다면 이 그림이 미완성 작품이라는 견해가 맞는 겁니다.

둘째, 그림 뒷면에서 그렸을 가능성입니다. 이건 미술사학자 이태호 선생님의 견해입니다. 「자화상」을 찍은 사진에 보이는 옷의

윤곽선은 배선법背線法으로 그렸다는 거지요. 배선법은 그림 뒷면에 옷깃이나 주름 같은 선을 그리는 우리 초상화 고유의 기법입니다. 그림이 한결 은은하게 보이고 오랫동안 색깔이 바래지 않는 효과가 있지요. 그러기에 우리 눈에 잘 보이지 않았던 겁니다. 사진을 찍을 때는 그림 뒤에서 조명을 비추었기 때문에 얼굴 아랫부분의 선이 뚜렷하게 보였던 겁니다.

 ## 귀도 되찾다

과연 누구의 견해가 옳은 걸까요? 지금은 어느 쪽이 옳다고 단정하기 어렵습니다. 두 의견 다 일리 있기 때문입니다. 그림 앞면을 현미경으로 관찰하면 어깨 부분의 옷깃과 옷 주름 등을 그린 듯한 짧은 선들이 보입니다. 몸뚱이를 그린 흔적이지요. 하지만 몸뚱이를 그린 선이라고 확신하기에는 흔적이 뚜렷하지 않다는 문제점이 있습니다.

배선법을 확인하려면 그림 뒤쪽을 조사하면 되지만 이도 여의치 않습니다. 표구하는 과정에서 그림을 보호하기 위해 뒷면에 다른 종이를 덧대 조사 자체가 불가능하기 때문입니다. 과학적 장비가 더 발달한 후 해결해야 할 문제입니다.

★
붉은 선으로 귀가 확실히 표현되어 있습니다!

또 하나 놀라운 사실이 있습니다. 조사하면서 그동안 보이지 않았던 귀도 발견한 것입니다. 현미경으로 얼굴을 확대해 본 결과 희미하지만 귀의 윤곽선이 나타났습니다. 더구나 귀 안쪽에는 색칠까지 한 흔적이 보입니다. 귀는 다른 부분에 비해 좀 작은 편이지만 붉은 선으로 양쪽 모두 확실하게 표현되었습니다. 처음부터 없었던 게 아니라 우리 눈에 보이지 않았을 뿐입니다.

다른 초상화에 보이는 귀는 한결같이 큽니다. 그런데 여긴 턱없이 작습니다. 귀를 그릴 위치만 표시해놓은 듯합니다. 그렸다가 일부러 지웠을 가능성도 있습니다. 작품의 완성도에 방해가 되었기 때문입니다. 분명한 건 작지만 귀도 있었다는 사실입니다. 결국 이 그림은 미완성이 아니라 완성된 작품이 되는 거지요.

선생님과 함께 한자를 배워요

◉ 자화상
自스스로 자 畵그림 화 像형상 상
스스로의 모습을 그린 그림.

◉ 유하백마도
柳버들 유 下아래 하 白흰 백 馬말 마 圖그림 도
버드나무 아래 흰 말을 그린 그림.

◉ 희소가치
稀드물 희 少적을 소 價값 가 値값 치
드물고 적기 때문에 인정되는 가치.

◉ 조선사료집진속
朝아침 조 鮮고울 선 史역사 사 料헤아릴 료 集모일 집
眞참 진 續이을 속
우리나라 역사 연구에 필요한 사료의 도판을 모아서 수록한 책.
1935년부터 1937년까지 조선사편수회에서 간행하였는데,
먼저 나왔던 『조선사료집진』에서 빠진 부분을 보충한 속편이다.

◉ 배선법
背등 배 線줄 선 法법 법
그림의 뒷면에다 선을 그리는 방법.

여.덟.번.째.수.수.께.끼.

자기 집일까
친구 집일까?

「인왕제색도」의 집주인에 관한 수수께끼

 ## 산 아래 반듯한 집

「인왕제색도仁王霽色圖」는 정선의 대표작이자 조선을 대표하는 명작입니다. 흔히 진경산수화라고 불리지요. 실제 경치를 있는 그대로 그렸다는 뜻입니다. 진경산수화는 정선이 만든 새로운 화풍인데 이제껏 내려왔던 전통적인 화법에서 벗어나 자신만의 독특한 개성을 살려 우리나라의 모습을 표현했습니다. 덕분에 우리 미술의 역사가 한층 더 빛나게 되었지요.

'인왕제색' 이란 비가 오고 난 뒤의 인왕산 모습을 말합니다. 정선이 늘 가까이 두고 보던 인왕산 봉우리를 화면에 담았지요. 실제

로 인왕산은 하얀 화강암으로 되어 있지만 정선은 검은색으로 표현했습니다. 그것도 먹을 듬뿍 묻힌 후 여러 번 덧칠까지 했습니다. 그 덕분에 빗물을 잔뜩 머금은 화강암의 무겁고 장중한 맛이 잘 살아났습니다.

그림을 잘 보면 오른쪽 아래 집이 한 채 보입니다. 울창한 숲 사이로 반듯한 지붕이 고즈넉이 들어앉았지요. 한눈에 보기에도 예사롭지 않은 집입니다. 당연히 집주인도 있겠지요. 과연 누구의 집일까요? 여기에는 두 가지 견해가 있습니다.

절친한 내 친구의 집

첫째, 정선의 절친한 벗인 이병연의 집이라는 주장입니다. 정선이 그림으로 유명했다면 이병연은 시로 이름을 떨쳤습니다. 무려 1만 3,000여 수나 되는 시를 남겼지요. 비록 이병연이 다섯 살 위였지만 둘은 나이를 초월한 우정을 나누었습니다.

★
과연 누구의 집을
그린 것일까요?

1711년, 이병연이 금강산 부근인 금화 지역의 현감이 되었습니다. 정선과 절친했던 이병연은 정선을 금강산에 초청했습니다. 정선은 남들이 평생 한

정선, 「인왕제색도」, 종이에 수묵담채, 79.2×138.2cm, 국보 제216호, 1751, 삼성미술관 리움

번 가기도 힘든 금강산 유람을 두 번이나 다녀왔습니다. 이병연 스스로도 자신이 정선과 가장 친한 까닭에 그림도 가장 많이 얻는다고 말할 정도였습니다.

두 사람의 우정을 말해주는 그림을 모은 책이 바로『경교명승첩京郊名勝帖』입니다. 한양 부근의 뛰어난 경치를 독특한 방법으로 그려낸 화첩이지요. 이 화첩 속 그림들은 정선이 양천 현령으로 부임하게 되자 자주 만날 수 없음을 아쉬워한 이병연의 제안으로 그려졌습니다. 자신이 먼저 시를 한 수 적어 보내면 정선은 이에 맞는 그림으로 화답하는 거지요. 두 사람의 우정은 그토록 돈독敦篤했습니다.

그러던 1751년, 여든한 살의 이병연은 깊이 병들어 자리에 눕게 됩니다. 이때 정선은「인왕제색도」를 완성합니다. 미술사학자인 간송미술관의 최완수 선생님은「인왕제색도」가 죽어가는 이병연을 위해 그린 그림이라고 얘기합니다. 그림 오른쪽 위에 신미윤월하완辛未潤月下浣이라고 쓰여 있기 때문입니다. 신미년인 1751년, 윤5월 하순에 그렸다는 뜻입니다. 공교롭게도 이 무렵인 5월 29일 이병연이 죽습니다.『조선왕조실록朝鮮王朝實錄』영조 27년 윤5월 29일자에 "이병연이 죽었다. 이병연의 자는 일원, 호는 사천이며 성품이 맑고 드넓었다"고 기록되어 있습니다. 이병연이 병들어 죽은 때와 정선이 그림을 그린 때가 일치하니 그런 얘기를 할

만도 하겠지요.

 그렇다면 그림에 나오는 집은 이병연의 집이 됩니다. 이병연의 죽음이 임박하자 그가 살던 집을 그려 두 사람만의 우정을 기리려 했다는 말이지요. 화가로서 죽어가는 친구를 위해 할 수 있는 최선의 방법이었습니다.

250년 전의 날씨

미술사학자 오주석 선생님은 그림 위에 쓰인 글을 기본으로 정선이 그림을 그린 정확한 날짜를 추적하기 시작했습니다. 만약 이병연이 죽은 5월 29일 이전에 그렸다면 병이 완쾌되길 바라는 마음으로 그린 것이고 이후에 그렸다면 죽은 사람의 넋을 위로하려고 그린 그림이 되는 셈이니까요.

 그림에는 윤5월 하순이라고만 쓰여 있습니다. 5월 21에서 30일 사이에 그렸다는 말인데 정확한 날짜는 아닙니다. 오주석 선생님은 옛 기록을 샅샅이 살피다가 날씨에 주목했습니다. 비 갠 후의 인왕산을 그렸으니, 당시 날씨를 살펴보면 그린 때를 정확히 알 수 있겠다는 생각을 한 겁니다.

 우리의 기록 문화는 치밀하기가 세계적으로 소문났습니다. 『훈

정선, 「청풍계」, 종이에 채색, 96.2×36cm,
1730년경, 삼성미술관 리움

민정음訓民正音』, 『조선왕조실록』, 『승정원일기承政院日記』 등이
유네스코 세계기록문화유산으로 등재될 정도니까요. 국보 제303
호인 『승정원일기』는 인조 1년인 1623년 3월부터 1910년 8월까
지 280년간 왕명을 담당하던 승정원에서 처리한 여러 가지 사건들
과 행정사무, 의례적 사항 등을 매일 기록해놓은 책입니다. 총
3,243책으로 되어 있으며 낱장으로만 계산해도 39만 3,578장에
이르는 방대한 양입니다. 특히 지진, 혜성, 일식, 날씨 등 천문 관
측 기록이 치밀해 이 책만 전문적으로 연구하는 학자가 있을 정도
입니다. 여기 기록된 1751년 윤5월 하순의 날씨를 살펴보면 다음
과 같습니다.

날짜	21	22	23	24	25	26	27	28	29	30
날씨	비	비	비	비	오전 비 오후 갬	맑음	맑음	오전 흐림 오후 갬	맑음	맑음

이병연 사망 ◀—

비가 자주 온 걸 보니 이때는 장마 기간이었나 봅니다. 21일에
서 24일까지, 며칠 동안 줄기차게 내리던 비가 드디어 25일 오후
에 개었습니다. 그렇다면 이 그림은 25일 오후에 그렸다는 말이 됩
니다. 제목이 '비 갠 후의' 인왕산 모습이니까요. 과연 그림 속에
는 평소에 볼 수 없었던 폭포도 여럿 생겼고 뿌연 물안개도 피어오

정선, 「삼승정」, 비단에 수묵담채, 66.7×80cm, 개인 소장

르고 있습니다. 비가 오고 난 후 생기는 전형적인 모습입니다.

　이 추측이 맞는다면 정선은 이 그림을 이병연이 죽기 나흘 전에 그렸습니다. 이병연이 살아 있을 때입니다. 죽은 사람을 위로하는 그림이 아니라 병이 낫기를 바라며 그린 그림이라는 뜻입니다. 그림 속의 집이 이병연의 집이라는 가정이 성립합니다.

내 집을 기록으로 남기다

하지만 반론도 만만찮습니다. 정선 자신의 집이라는 견해입니다.

　당시 이병연의 집은 육상묘 근처였습니다. 육상묘는 지금의 청와대 부근인 백악산(지금의 북악산) 기슭입니다. 그런데 이 그림은 백악산이 아니라 인왕산 모습입니다. 이병연이 아니라 정선 자신이 살던 곳을 그렸다는 뜻입니다.

　당시 선비들은 공허한 경치보다는 실제로 자신이 살던 곳을 그려 기념으로 남겨두는 경우가 많았습니다. 그러기에 정선은 스승인 김창흡 형제가 살던 곳인 「청풍계淸風溪」, 이춘제의 집인 「삼승정三勝亭」을 그려주기도 하였으니까요.

　정선 자신도 살던 집을 그림으로 몇 점 남겼습니다. 「인곡유거도仁谷幽居圖」, 「인곡정사도仁谷精舍圖」 모두 인왕산 기슭에 있던 자

정선, 「인곡정사도」, 종이에 수묵, 32.3×22cm, 『퇴우이선생진적첩(退尤二先生眞蹟帖)』,
보물 제585호, 개인 소장

신의 집을 묘사한 그림입니다. 「인왕제색도」 역시 인왕산 기슭의 집입니다. 이병연의 집이 아니라 정선의 집일 가능성도 있다는 뜻입니다.

인왕산 기슭의 반듯한 기와집, 과연 누구의 집일까요?

◉ 인왕제색도

仁어질 인 王임금 왕 霽갤 제 色빛 색 圖그림 도

비가 갠 후의 인왕산 그림.

◉ 경교명승첩

京서울 경 郊성밖 교 名이름 명 勝뛰어날 승 帖문서 첩

서울 주변의 유명한 경치를 그린 정선의 그림 모음집. 비단에 그렸으며,
총 2권에 33점의 그림이 있는데 이병연의 시가 함께 실려 있다.

◉ 돈독

敦도타울 돈 篤도타울 독

인정이 두터움.

◉ 조선왕조실록

朝아침 조 鮮고울 선 王왕 왕 朝아침 조 實열매 실 錄기록할 록

조선 태조부터 철종까지 25대 472년간의 역사를 순서대로 기록한 책이다.
총 1,893권 888책으로 되어 있다. 조선시대 사회·경제·문화 등을 알 수 있
는 귀중한 자료이다. 국보 제151호이며, 현재 유네스코 세계문화유산으로
도 지정되어 있다.

◉ 훈민정음
訓가르칠 훈 **民**백성 민 **正**바를 정 **音**소리 음

조선 세종28년(1446년)에 집현전 학자들이 만든 한글을 설명한 한문해설서
이다. 책 이름은 글자 이름과 같이 훈민정음이라고도 하고, 해례(풀이)가
붙어 있어 훈민정음 해례본이라고도 한다. 국보 제70호이다.

◉ 승정원일기
承이을 승 **政**정사 정 **院**집 원 **日**날 일 **記**기록할 기

조선시대 왕명을 담당하던 승정원에서 처리한 여러 사건들을 기록한 것이
다. 이 책은 『조선왕조실록』을 만들기 위한 첫 번째 사료로서 매우 귀중한
자료이다. 국보 제303호이다.

◉ 청풍계
淸맑을 청 **風**바람 풍 **溪**시내 계

맑은 바람이 부는 계곡이라는 뜻이다. 그림에서는 김창흡 형제가 살던 지
금의 서울시 종로구 청운동 부근을 말한다.

◉ 삼승정
三석 삼 **勝**뛰어날 승 **亭**정자 정

세 가지 뛰어난 것이 있는 정자라는 뜻이다. 인왕산 기슭에 자리 잡은 이
춘제의 저택 후원에 있는 정자 이름이기도 하다.

◈ 인곡유거도

仁어질 인 谷골짜기 곡 幽그윽할 유 居살 거 圖그림 도

인왕산 골짜기에 있는 외딴 집을 그린 그림.

◈ 인곡정사도

仁어질 인 谷골짜기 곡 精가릴 정 舍집 사 圖그림 도

인왕산 골짜기에 있는 학문을 연구하는 집이란 뜻으로 정선 자신이 살던 집을 그린 그림.

◈ 퇴우이선생진적첩

退물리칠 퇴 尤더욱 우 二두 이 先먼저 선 生날 생
眞참 진 蹟자취 적 帖표제 첩

조선시대의 대표적 학자인 이황과 송시열의 글을 모은 책이다. 이황의 호인 '퇴계'와 송시열의 호인 '우암'의 첫글자를 따서 퇴우라는 표현을 썼다. 이 책에는 그 외에도 정선의 그림, 이병연의 글 등이 실려 있다.

아.홉.번.째.수.수.께.끼.

붓질이 삐쳤을까
먹물을 흘렸을까?

정선이 그린 부침바위의 수수께끼

 꼭지 달린 사과

정선의 「인왕제색도」는 잘 감상했나요? 이 그림은 앞에서도 말했듯, 국보 제216호이자 진경산수화의 진수를 보여주는 정선의 대표 작입니다. 인왕산 기슭에 살던 정선이 인왕산 봉우리를 바라보며 그렸지요. 실제로는 하얀 바윗덩어리인 산봉우리를 검게 칠하여 무척 장중한 느낌을 줍니다.

그런데 장엄한 봉우리에 넋을 빼앗긴 나머지 아무도 눈여겨보지 않는 곳이 있습니다. 바로 오른쪽 윗부분에 마치 꼭지 달린 사과처럼 생긴 바위 봉우리입니다. 바로 인왕산 북쪽 끝에 있는 벽련봉이

라는 바위인데 특이하게도 둥근 봉우리 위에 살짝
삐쳐 나온 부분이 보입니다. 붓을 든 손에 너무 힘
을 주다보니 붓끝이 살짝 삐친 걸까요? 화가도
사람이니만큼 그런 실수도 할 수 있겠지요. 그런
데 정선의 치밀한 성격을 감안하면 좀처럼 이해되
지 않습니다.

★
정선이 실수한 것일까요?

떨어뜨린 먹물

이번에는 「인곡유거도」라는 그림을 볼까요. 인왕산 기슭의 외딴
집을 그렸다는 뜻입니다. 역시 정선 자신이 살던 집이었습니다. 그
림 뒤쪽으로 인왕산 봉우리가 병풍처럼 펼쳐져 있습니다. 그 아래
아늑한 정원이 자리 잡았습니다. 정원 가운데 버드나무와 오동나
무가 연둣빛을 자랑하고 머루넝쿨이 버드나무를 휘감고 올라갑니
다. 호화롭지는 않지만 그렇다고 누추하지도 않습니다. 선비의 기
품이 풍기는 정원입니다.

오른쪽에는 기와지붕이 살짝 보입니다. 방 안에는 정자관을 쓴
채 책을 읽는 선비가 있습니다. 두말할 필요도 없이 정선이겠지요.
자신의 자화상이라고 할 수 있는 모습입니다.

정선, 「인곡유거도」, 종이에 수묵담채, 27.3×27.5cm, 1755, 간송미술관

전체적으로 「인왕제색도」의 무겁고 장중한 분위기와는 달리 굉장히 부드럽고 아늑한 그림입니다. 똑같이 인왕산을 그린 진경산수화인데 같은 화가의 손끝에서 이렇게 느낌이 전혀 다른 그림이 나왔다는 사실이 신기합니다.

그런데 그림 오른쪽을 자세히 보세요. 아까처럼 반쯤 잘린 봉우리가 보이는데 위에 콩알만 한 점이 찍혔습니다. 이건 또 뭘까요? 화가가 실수로 먹물을 살짝 떨어뜨린 걸까요. 화가들은 가끔 그런 실수를 하거든요.

★
여기에도 바위가 보입니다.

그런데 이상합니다. 똑같은 인왕산 그림에서 천하의 정선이 두 번씩이나 실수를 하다니 도무지 정선답지 않습니다. 아무래도 단순한 실수로는 보이지 않는군요. 삐친 부분과 콩알만 한 점, 있는 듯 없는 듯 보여도 예사롭지 않습니다.

🗳 4대문과 4소문

한 작품 더 보겠습니다. 「창의문彰義門」입니다. 이 그림은 『장동팔경첩壯洞八景帖』이라는 책에 실린 그림입니다. 장동은 인왕산과 백악산 사이에 있는 동네를 말하는데 장동팔경은 그곳의 이름난

정선, 「창의문」, 종이에 수묵담채, 29.5×33cm, 『장동팔경첩』에 수록, 국립중앙박물관

경치 여덟 곳을 말합니다. 창의문도 그중 한 곳이었습니다.

창의문은 한양을 둘러싼 성문입니다. 조선의 도읍인 한양 주위에 외적이 쉽사리 침입하지 못하도록 17킬로미터나 되는 긴 성곽을 쌓았고 그 성곽에 문을 여덟 개 만들었습니다. 남쪽의 숭례문(남대문), 북쪽의 숙청문(숙정문), 동쪽의 흥인지문(동대문), 서쪽의 돈의문(서대문)이라 불린 4대문과 북동쪽의 홍화문(동소문), 남동쪽의 광희문(남소문), 남서쪽의 소덕문(서소문), 그리고 북서쪽의 창의문(북소문)이라 불린 4소문이 그것이지요.

창의문은 한양 북서쪽 인왕산과 백악산이 서로 만나는 산골짜기에 세워졌습니다. 그림에도 바위와 소나무가 늘어선 산길을 따라 꼭대기에 성문이 보이고 양쪽으로 성곽이 이어집니다. 그럼 왼쪽이 인왕산, 오른쪽이 백악산 자락이 되는 거지요.

이 그림은 「인왕제색도」, 「인곡유거도」와는 또 다른 맛을 풍깁니다. 우선 이 그림은 두 그림의 특징을 모두 갖췄습니다. 바위와 산은 부드러운 선과 점으로 표현했고 위쪽의 커다란 산봉우리는 정선 특유의 기법으로 검게 칠했거든요. 「인왕제색도」에서 보이던 벽련봉이지요.

그런데 벽련봉 위에 동그란 점이 또 찍혀 있습니다. 이번에는 삐쳤거나 먹물을 떨어뜨린 흔적이 아니라 확실히 동그란 점입니다. 분명히 어떤 사물을 그린 것입니다. 과연 무엇일까요?

 ## 거칠게 때로는 부드럽게

바로 부침바위입니다. 벌집처럼 구멍이 송송 뚫린 바위인데 지름이 2미터 남짓해, 바위로서는 아담한 크기랍니다. 어떻게 보면 거대한 벽련봉 위에 붙은 껌 같지만 분명히 실재하는 바위입니다. 그럼 「인왕제색도」와 「인곡유거도」의 이상한 부분은 절대 실수가 아니로군요. 맞습니다. 부침바위를 그린 것입니다. 정선이 실수할 리 없지요.

실제 부침바위는 멀리서는 보이지 않습니다. 벽련봉에 올라가서야 겨우 볼 수 있지요. 인왕산 구석구석을 제 손금 들여다보듯 잘 아는 정선이 이걸 모를 리 없었습니다. 그런데도 정선은 인왕산 그림마다 멀리서도 잘 보인다는 듯 부침바위를 집어넣었습니다.

이것뿐만이 아닙니다. 정선은 부침바위를 그리면서 그림의 분위기와 절묘하게 맞추었습니다. 「인왕제색도」에는 장중한 분위기에 맞게 거칠고 각이 졌으면서도 뚜렷하게 그렸고, 「인곡유거도」에는 부드럽고 둥글면서도 옅게 그렸습니다. 그림의 분위기에 묻혀 있는 듯 없는 듯 존재조차 모를 지경입니다.

그러다가 「창의문」에 와서 그 존재가 확실히 드러납니다. 여기서는 자신 있고 선명한 붓질로 부침바위를 표현했습니다.

★
벽련봉 위 부침바위의 실제 모습입니다. 바위에 구멍이 숭숭 뚫려 있네요!

정선이 이렇게 애써 부침바위를 그려넣은 까닭은 무엇일까요?

부침 바위는 수호신이다?

사실 부침바위는 매우 유명한 바위입니다. 많은 사람들이 찾아 소원을 빌 정도로 영험하다고 소문났거든요. 벽련봉 아랫동네인 부

암동付岩洞이라는 이름도 부침바위 동네의 한자 표현이지요. 그런 만큼 정선에게도 중요한 의미가 있었을 겁니다. 정선이 「창의문」을 그린 까닭에서 어렴풋이 그 뜻을 짐작할 수 있습니다.

간송미술관의 최완수 선생님은 이런 가능성을 말했습니다. 인조반정 때 새 임금으로 능양군(인조)을 내세운 반정군反正軍은 창의문으로 들어와서 광해군을 몰아냈습니다. 이 반정군은 정선이 살던 시절의 임금이던 영조를 지지하던 노론세력이어서 영조의 어명으로 4소문 중 가장 먼저 문루를 세웠는데, 노론 세력의 중심이 장동 일대에 살던 사람들이었고, 이들의 모임이 바로 백악사단白岳詞壇입니다. 정선 역시 백악사단의 일원이었기에 이를 기념하기 위해 그림을 그렸을 가능성이 있다고 했습니다.

그렇다면 정선은 부침바위를 백악사단과 자신을 지켜주는 수호신으로 여긴 게 아닐까요. 자신이 살던 집을 그린 「인왕제색도」나 「인곡유거도」는 물론 「창의문」에도 어김없이 부침바위가 등장하니까요. 그렇지 않다면 정선이 이렇듯 빠뜨리지 않고 그릴 까닭이 없거든요. 과연 정선이 부침바위를 그린 정확한 이유는 무엇일까요? 이것이야말로 앞으로 풀어내야 할 수수께끼입니다.

◉ 창의문
彰밝힐 창 義옳을 의 門문 문
한양 북서쪽의 산기슭에 있는 성문.

◉ 장동팔경첩
壯씩씩할 장 洞고을 동 八여덟 팔 景볕 경 帖문서 첩
서울 장동 일대의 이름난 풍경 여덟 곳을 그린 정선의 그림책.
비단에 그렸으며 모두 2권이 전한다.

◉ 부암동
附붙을 부 巖바위 암 洞고을 동
서울 종로구에 있는 동네 이름으로 '부암'은 부침바위의 한자 표현이다.

◉ 반정군
反되돌릴 반 正바를 정 軍군사 군
바른 도리로 되돌리는 군사라는 뜻으로, 옛날에 나쁜 임금을
쫓아내고 새 임금을 내세우기 위해 조직된 군대를 이렇게 불렀다.

◉ 백악사단
白흰 백 岳큰산 악 詞말 사 壇단 단
백악산 근처 장동에 살던 글을 쓰던 문인들의 모임.

2장 그림의 수수께끼

★ 고누놀이일까 윷놀이일까?

★ 어떻게 폭탄도 비껴갔을까?

★ 한 사람일까 두 사람일까?

★ 곰보자국과 뻐드렁니는 왜 그렸을까?

★ 「몽유도원도」일까 「몽도원도」일까?

★ 뒤로 갈수록 왜 커 보일까?

★ 살지도 않은 원숭이는 왜 그렸을까?

★ 징그러운 쥐는 왜 그렸을까?

★ 민화에는 왜 괴상한 호랑이가 많을까?

고누놀이일까 윷놀이일까?

『단원풍속도첩』 열세 번째 그림의 수수께끼

 ## 아무도 하지 않았던 의심

떠꺼머리 소년 네 명이 모여 앉았습니다. 땅바닥에 무언가 그려놓은 것을 보니 재미있는 놀이라도 벌인 모양입니다. 여간 정신 팔린 모습이 아니군요. 하기야 저렇게 논다고 한들 누가 뭐라 하겠습니까. 이미 산더미 같은 나뭇짐을 해두었는데요. 세워둔 지게가 부서질 지경입니다.

모퉁이를 도는 소년은 좀 늦었나 봅니다. 행여 놀이에 빠질세라 급하게 걸어오는군요. 이들이 누구냐고요? 모두 동네 친구들입니

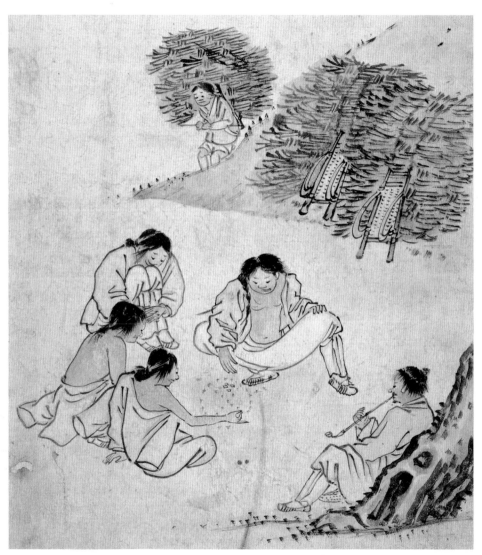

김홍도, 「고누놀이」, 종이에 수묵담채, 27×22.7cm, 『단원풍속도첩』에 수록, 국립중앙박물관
(허가번호 : 201007-278)

다. 산에 나무하러 갔다가 먼저 온 친구들이 땅비닥에 앉아 놀이판을 벌인 거지요. 땀도 식히고 뒤처진 친구도 기다려야 하니까요. 그런데 이게 무슨 놀이냐고요? 이건 『단원풍속도첩』 열세 번째 그림 「고누놀이」입니다. 당연히 소년들이 하는 놀이도 고누놀이이겠지요.

고누는 판 위의 말을 움직여 상대방을 꼼짝 못하게 가두면 이기는 놀이입니다. 놀이 방법도 참 간단합니다. 땅바닥에 판을 그린 다음 돌멩이나 나뭇가지 따위를 주워 말로 쓰면 그만이거든요. 간단하고도 재미있는 놀이라 옛날부터 아이들이 즐겨 했습니다. 종류도 무척 많습니다. 우물고누, 곤질고누, 네줄고누, 밭고누, 왕고누, 참고누, 사발고누 등 판을 아무 모양이나 본떠 그리면 고누가 되었습니다.

이 그림에는 「고누놀이」라는 이름이 붙어 있습니다. 누가 이름 붙였을까요? 물론 김홍도는 아닙니다. 김홍도가 그림을 그릴 당시에는 제목이 없었거든요. 일제강점기에 무라야마 지준이라는 일본 학자가 쓴 『조선의 향토 오락』이라는 책에서 「고누놀이」란 제목으로 소개된 것이 처음입니다.

이 책은 1936년에 발간되었는데 당시 우리나라에 있던 놀이, 민간신앙民間信仰, 민속예술民俗藝術, 풍속 등을 자세히 소개하고 있습니다. 소개된 놀이는 모두 6,400여 가지인데 그중 1,300가지는 놀이 방법까지 설명해 놓았습니다. 여기에 이 그림이 제목과 함께

나와 있어서 이후 「고누놀이」라고 부르게 되었습니다. 지금 3학년 국어책과 6학년 사회책에도 같은 제목으로 소개되어 있지요.

🎲 의심 1. 저런 고누판은 없다!

그런데 그림에 등장하는 놀이가 고누가 아니라는 얘기가 솔솔 새어나오기 시작했습니다. 먼저 국립민속박물관의 관장이셨던 김광언 선생님은 2004년 발간한 『동아시아의 놀이』라는 책에서 이 그림을 윷놀이라고 소개했습니다.

2008년 4월, 한문학자 강명관 선생님 역시 신문에 쓴 글을 통해서 비슷한 견해를 밝혔습니다. 그림에 보이는 십자를 그린 둥근 고누판은 현재 전하지 않는다고 합니다. 둥근 판 안에 놓인 네 개의 작은 물건은 윷 같다는 의견을 말했습니다. 그러므로 이건 고누놀이가 아니라 윷놀이라고 말하며 윷가락은 꼭 나무를 길게 다듬어 만들지 않아도 된다고 했습니다.

마지막으로 선생님은 자신이 어렸을 때 동네 어른들이 작은 고동 껍데기로 윷가락을 대신했다는 일화까지 곁들었습니다. 그림 제목에 의심을 품은

★
저런 고누놀이가
실제 있었을까요?

사람들이 점점 늘어난 깃입니다.

얼마 후인 2008년 7월, 국립민속박물관에서 발행하는 『민속소식』이라는 책에 연구원인 장장식 선생님이 다시 글을 실었습니다. 이번에는 상세한 예를 들면서 고누가 아니라 윷놀이가 틀림없다는 결론을 내렸습니다.

 ## 의심 2. 말이 아니라 윷가락이다

바로 말밭의 생김새가 윷판과 똑같다는 점입니다. 땅바닥에 그려진 둥근 원 모양이 말을 움직이는 말밭입니다. 고누에서 이와 가장 비슷한 모양의 말밭은 우물고누입니다. 그런데 우물고누의 목目은 5개뿐인데 그림에는 굉장히 많습니다. 얼핏 세어도 20~30개는 되어 보입니다. 지금 윷판의 목과 똑같습니다.

이상한 점은 한두 가지가 아닙니다. 우물고누는 한쪽이 열려 있는데 그림의 말밭에는 열린 곳이 없습니다. 말밭 위쪽을 자세히 보세요. 목의 수가 도·개·걸·윷·모 다섯 개, 윷판과 꼭 같

★
이게 진짜
우물고누판이지요!

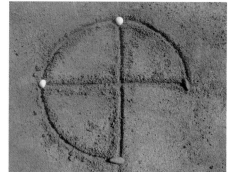

★
옛날에도 지금과 비슷한 윷놀이를 했습니다.

습니다.

둘째, 말이 말판의 목에 놓여 있지 않다는 점입니다. 고누라면 당연히 목에 놓여 있어야 하거든요. 자세히 보면 그냥 원 안에 네 개의 작은 물건이 있습니다. 그렇습니다. 이건 고누의 말이 아니라 네 개의 윷가락입니다. 윷가락이 너무 작다고요? 아닙니다. 예전에는 작은 고동껍데기로도 윷을 만들었으니까요.

이렇게 작은 윷을 밤윷이라고 부릅니다. 밤톨처럼 작다는 뜻이고 실제로 밤으로 윷놀이를 하기도 했습니다. 콩 조각으로 노는 건 콩윷이라고 했지요. 윷가락이 저렇게 작다고 이상한 것은 아닙니다.

★
지금 막 윷을
던진 것 같습니다.

그렇다면 윷판에 있는 네 개의 물건은 던져놓은 윷이 됩니다. 오른손을 뻗은 소년이 던진 것이지요. 소년의 손 모양을 보세요. 집게손가락을 오므린 게 윷을 던진 직후의 모습과 너무 비슷합니다. 물론 나온 윷 모양에 따라 도·개·걸·윷·모 중 하나에 말을 놓으려는 동작으로도 볼 수 있습니다.

김준근의 늇뛰고

장장식 선생님은 또 하나 결정적 사례를 들었습니다. 바로 김준근의 풍속화입니다. 김준근은 김홍도보다 100년쯤 뒤에 살았던 풍속화가인데 주로 부산, 원산, 제물포 등 외국인이 많이 드나드는 항구 도시를 중심으로 활동했습니다. 많은 외국인들이 조선에 온 기념으로 김준근의 그림을 구해갔다고 합니다. 공개된 그림들은 대부분 외국인들이 가지고 있던 것이지요. 김준근의 그림은 조선말기의 풍속을 잘 보여주는데 현재 1,000여 점 넘게 남아 있습니다.

김준근의 풍속화에는 당시 사람들이 즐기던 놀이도 많이 그려져 있습니다. 종경도從卿圖, 쌍륙雙六, 바둑, 장기 등 웬만한 놀이는 다 그려놓았지요. 그런데 김준근의 그림에는 특이한 점이 있습니다. 그림마다 오른쪽 위에 한글로 제목을 적어 두었거든요.

그중 윷놀이 하는 그림도 몇 점 있습니다. 제목은 당시에 쓰던 말대로 '늇뛰고', '늇뛰기 하고' 등으로 적었습니다. 늇은 지금의 윷을 말합니다. 「늇뛰고」라는 그림을 잘 보세요. 그려진 윷판이 김홍도의 그림에 나오는 모양과 똑같습니다.

이게 무슨 뜻일까요? 그렇습니다. 그림의 둥근 모양은 윷판이라는 뜻입니다. 그러니 이 그림은 「고누놀이」가 아니라 「윷놀이」가

김준근, 「늣뛰고」, 종이에 채색, 23.2×16cm, 숭실대학교 박물관

된다는 말이지요. 일본 학자가 무심코 붙인 제목이 몇 십 년 동안 잘못 불려왔던 것입니다. 이제부터라도 「고누놀이」가 아니라 「윷놀이」로 고쳐 불러야 하지 않을까요.

선생님과 함께 한자를 배워요

◉ 민간신앙
民백성 민 間사이 간 信믿을 신 仰우러를 앙

예로부터 일반 서민 사이에 전해 내려오는 신앙.

◉ 민속예술
民백성 민 俗풍속 속 藝재주 예 術꾀 술

민간에 전해 내려오는 풍습·습관·신앙과 관련 있는 예술.

◉ 목
目눈 목

놀이판에 새긴 눈금.

◉ 종경도
從좇을 종 卿벼슬 경 圖그림 도

말판에 벼슬 이름을 적어놓고 윤목을 던져 나온 숫자에 따라 말을 놓아 낮은 벼슬부터 차례로 승진하여 높은 벼슬에 먼저 오르는 사람이 이기는 놀이.

◉ 쌍륙
雙쌍 쌍 六여섯 육

편을 갈라 차례로 두 개의 주사위를 던져 나오는 수대로 말을 써서 먼저 궁에 들여보내는 놀이.

어떻게 폭탄도
비껴갔을까?

되찾은 국보 「세한도」에 남아 있는 수수께끼

 추운 시절의 그림

옛 예술가들 중 김정희만큼 재주가 많던 사람도 드뭅니다. 뛰어난 서예가이자 박식한 금석학자金石學者였거든요. 김정희는 추사체라는 글씨를 만들었고 북한산 진흥왕 순수비巡狩碑의 뜻을 밝혀내기도 했습니다. 게다가 김정희는 화가로도 유명합니다. 그가 남긴 「세한도歲寒圖」는 불후의 명작으로 꼽히지요.

그런데 「세한도」를 자세히 보면 실망스런 마음도 듭니다. 깡마른 붓으로 집 한 채와 나무 몇 그루를 그린 것이 전부입니다. 마치 어린아이가 그린 듯 거칠고 서툴러 보입니다. 거칠고 메마른 붓질

은 그림의 배경이 겨울임을 암시합니다. 제목인 「세한도」부터가 '추운 시절을 그린 그림'이라는 뜻이니까요.

그렇지만 그림 속에는 한겨울의 매서운 추위를 녹이고도 남을 만큼 따뜻한 정이 담겨 있습니다. 스승에 대한 존경과 제자에 대한 사랑이 듬뿍 들어 있으니까요.

스승과 제자의 따뜻한 정

제주도로 귀양 온 지 5년째 되던 해인 1844년, 쉰아홉 살의 김정희는 고마운 제자 한 사람을 위해 붓을 들었습니다. 오랜 귀양살이에 지친 자신에게 좋은 책을 많이 보내준 제자였답니다. 그 제자가 보내준 책은 중국에서 구한 귀한 책들이었습니다. 특히 『만학집晩學集』은 김정희의 스승인 중국의 옹방강이 제목 글씨를 쓴 책이고 『황조경세문편皇朝經世文編』은 120권 79책이나 되는 엄청난 분량입니다.

이 무거운 책을 배에 실어 제주도까지 보낸 정성은 웬만한 사람이라면 엄두도 없는 일이지요. 더구나 김정희는 죄를 짓고 귀양 온 처지였습니다. 가까이하는 사람은 행여 낭패를 볼 수도 있는 시절이었습니다. 그렇지만 제자 이상적은 스승을 위해 기꺼이 책을 보

냈습니다. 춥고 외로운 귀양지에서 책만큼 소중한 선물은 없었겠지요. 이에 감동한 김정희가 이상적을 위해 그린 그림이 바로 조선 역사상 최고의 문인화로 꼽히는 「세한도」입니다.

그림 한가운데 비스듬히 자란 굵은 소나무는 김정희 자신을, 옆에 기대선 나무는 이상적을 가리키는 것입니다. 김정희는 그림을 그린 까닭을 294자의 한자로 적어 따로 덧붙였습니다. 추운 겨울이 되어야 소나무, 잣나무가 시들지 않음을 알 수 있다는 공자의 말을 비유로 들면서 변함없이 스승을 챙기는 이상적의 마음을 칭찬했습니다.

그해 10월 이상적은 「세한도」를 가지고 중국으로 갔습니다. 그곳에서 만난 중국 문인 16명은 그림을 보고 나서 앞다투어 찬문撰

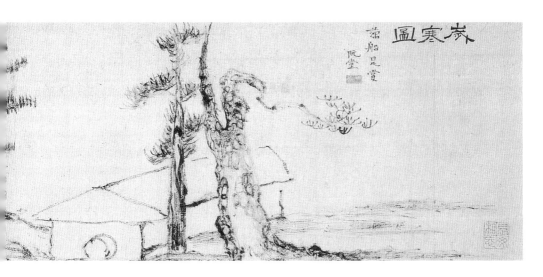

김정희, 「세한도」, 종이에 수묵, 23.7×108.3cm, 국보 제180호, 1844, 개인 소장

文을 했습니다. 이상적은 이걸 그림 옆에 길게 이어 붙였습니다. 원래 「세한도」의 그림 크기는 70.5센티미터, 덧붙인 김정희의 글이 37.8센티미터인데, 그 뒤에 16명의 찬문까지 딸리니 총길이가 10미터가 넘는 대작이 되었습니다. 이런 감동적인 사연이 깃든 「세한도」에 수수께끼가 없을 리 없겠지요.

 ## 이상한 집, 제주도에 없는 나무

첫째, 그림 속의 집에 대한 수수께끼입니다. 이 집이 진짜로 김정희가 살던 집일까요?

이 그림은 김정희가 귀양살이를 하던 중 그린 것이므로 당연히 그때 살던 집일 거라는 추측이 가능합니다. 그런데 집을 자세히 보면 창문이 둥그렇습니다. 당시 우리나라의 집은 대부분 네모난 창문을 달았거든요. 실제 살던 집이 아니라 상상의 집이 되는 셈입니다.

집 모습도 수수께끼입니다. 지금의 관점으로 봐서 잘못 그려진 곳이 많거든요. 먼저 집 전체는 오른쪽에서 본 모습인데 둥그런 창문은 왼쪽에서 본 모습입니다. 창문의 두꺼운 벽이 오른쪽에 보이니까요. 또 창문이 달린 벽과 지붕은 앞에서 본 모습인데 나머지 건물은 오른쪽 옆에서 바라본 모습입니다. 바라본 지점이 완전히 다르지요. 또 지붕은 오른쪽으로 갈수록 좁아지는데 아래쪽 벽은 오히려 넓어집니다. 원근법도 무시되었네요.

★
집에도 마음을
담고자 했지요

이 모든 게 그림을 전혀 모르는 화가의 솜씨처럼 보입니다. 김정희처럼 뛰어난 화가가 이걸 모를 리 없을 텐데 말이지요.

그렇습니다. 김정희는 진짜 집을 그린

게 아닙니다. 집을 빌려 자신의 마음을 담고자 했으니까요. 단순하지만 반듯한 선에 김정희의 성품이 그대로 드러납니다. 원근법이니 시점이니 하는 말은 그야말로 곁가지일 뿐이지요.

둘째, 나무에 관한 수수께끼입니다. 모두 네 그루인데 흔히 가운데 두 그루는 소나무, 왼쪽의 두 그루는 잣나무라고 추측됩니다. 김정희가 쓴 글에도 소나무, 잣나무 얘기가 나옵니다. 그런데 나무 전문가 박상진 선생님은 당시 제주도에는 잣나무가 자라지 않았다고 합니다. 그럼 왼쪽의 두 그루는 무슨 나무일까요?

곧은 줄기와 억센 잎 모양으로 봐서 곰솔일 가능성이 높다고 합니다. 당시 제주도에는 곰솔이 많이 자랐거든요. 가운데 두 그루도 모두 소나무는 아닙니다. 오른쪽은 분명한 소나무이지만 왼쪽 나무는 오히려 곰솔의 모양과 가깝습니다. 결국 소나무 한 그루에 곰솔 세 그루가 되는 겁니다. 나무를 두고 잣나무니 곰솔이니 왈가왈부曰可曰좀할 필요가 없습니다. 화가는 나무가 무엇인가보다는 그 안에 담긴 의미를 중요하게 여겼으니까요. 그린 사람이나 보는 사람들이 나무에 담긴 뜻만 새긴다면 그걸로 충분하다고 생각했을 겁니다. 이 그림은 실제와 똑같이 그리는 진경산수화가 아니라 화가의 마음을 표현한 문인화이거든요.

 ## 폭탄도 비껴간 그림

마지막 수수께끼는 그림과 관련된 이야기입니다. 바로 그림을 지켜준 신비스런 힘이 있다는 얘기인데요. 「세한도」는 처음에는 이상적이 갖고 있었으나 시간이 지나 여러 사람을 거쳐 결국 후지쓰카 지카시라는 일본 사람에게 넘어갔습니다. 후지쓰카는 동양 철학자이자 김정희 연구가였습니다. 김정희를 매우 존경한 학자였고 김정희와 관련된 자료라면 보이는 대로 모으는 중이었지요. 그중 「세한도」는 후지쓰카에게 있어서도 가장 중요한 소장품이었습니다.

이한철, 「김정희 초상」 부분, 비단에 채색,
보물 제547호, 1857, 국립중앙박물관

우리의 위대한 작품이 일본 사람 손에 넘어간 건 무척 안타까운 일이었습니다. 이를 특히 원통해한 사람이 있었으니 바로 서예가 손재형입니다. 참다못한 그는 후지쓰카를 직접 찾아갔습니다. 찾아온 이유를 정중히 말하고 부르는 대로 돈을 드릴 테니 그림을 넘겨달라고 부탁했습니다. 하지만 후지쓰카도 어렵게 「세한도」를 구한데다가 매우 존경하는 김정희의 작품이니 쉽사리 넘겨줄 리 없었습니다.

그러다가 일본이 패망하기 1년 전인 1944년, 후지쓰카는 「세한

도」를 비롯한 모든 자료를 챙겨서 일본으로 돌아가버렸습니다. 영원히 일본의 소유가 될지도 모르는 위기일발의 순간이었지요. 이를 안 손재형은 부랴부랴 배를 타고 일본으로 건너갔습니다. 어렵사리 후지쓰카의 집을 찾은 손재형은 또 한 번 정중하게 부탁했으나 거절당했습니다. 그러자 손재형은 그 다음 날부터 몇 달 동안 하루도 빠지지 않고 후지쓰카의 집을 찾아 간곡히 부탁했습니다. 「세한도」를 향한 끈질긴 열정과 이를 되찾기 위한 무언의 압박이었습니다.

마침내 후지쓰카의 마음이 움직였습니다. 손재형의 열정에 감복한 것이었습니다. 원래는 자신의 아들에게 물려줄 작정이었으나 단 한 푼의 돈도 받지 않고 「세한도」를 손재형에게 주었습니다. 이 그림을 가장 사랑하고 아끼는 사람 손에 맡기고 싶었던 것이지요. 덕분에 극적으로 「세한도」가 제자리로 돌아온 겁니다.

더 극적인 일은 「세한도」가 우리 땅으로 건너온 지 얼마 후에 일어났습니다. 1945년 3월 10일 제2차 세계대전 당시 미국의 공격으로 후지쓰카의 집이 폭격을 맞았습니다. 그가 모은 많은 책과 예술작품들이 불타고 말았지요. 결국 우리 땅으로 건너온 「세한도」만 무사히 살아남게 된 것입니다. 마치 이런 일이 있을 줄 예상하고 우리 땅으로 건너온 모양새가 되어버렸습니다.

하늘이 지켜주는 신령스런 그림이라 아니할 수 없습니다. 그 뒤 「세한도」는 국보 제180호로 지정되었습니다.

⊛ 금석학자
金쇠 금 石돌 석 學배울 학 者사람 자
돌이나 쇠같이 단단한 곳에 기록된 글을 연구하는 학자.

⊛ 순수비
巡돌 순 狩사냥 수 碑돌기둥 비
왕이 자신의 영토를 돌아보고 이를 기념하여 세운 비석. 현재 남아 있는
진흥왕 순수비는 창녕, 북한산, 황초령, 마운령 네 곳에 있다.

⊛ 세한도
歲해 세 寒찰 한 圖그림 도
추운 시절을 그린 그림.

⊛ 만학집
晩늦을 만 學배울 학 集모을 집
중국의 계복이라는 학자가 만든 책의 제목.
'만학'은 나이가 들어 한 공부라는 뜻이다.

◉ 황조경세문편
皇임금 황 朝아침 조 經글 경 世인간 세 文글월 문 編엮을 편
중국의 하장령이 엮은 120권으로 이루어진 책.

◉ 찬문
撰지을 찬 文글월 문
글을 지어 바침.

◉ 왈가왈부
曰가로 왈 可옳을 가 曰가로 왈 否아닐 부
옳으니 그르니 이러쿵저러쿵 말함.

한 사람일까
두 사람일까?

「이채 초상」 & 「이재 초상」의 수수께끼

 할아버지와 손자

여기 두 점의 초상화가 있습니다. 마치 쌍둥이처럼 꼭 닮았습니다. 하지만 두 그림은 각각 다른 사람입니다. 이채와 그의 할아버지 이재이지요.

「이채 초상李采 肖像」은 심의深衣를 입고 정자관을 쓴 채 양손을 모으고 정면을 바라보고 있습니다. 하얀 수염에 갸름한 얼굴, 눈에서 뿜어져 나오는 총기는 그가 범상한 사람이 아님을 한눈에 알아볼 수 있을 정도입니다.

「이재 초상李縡 肖像」은 「이채 초상」과 입은 옷은 같은데 머리에

136

「이채 초상」, 비단에 채색, 99.2×58cm, 국립중앙박물관

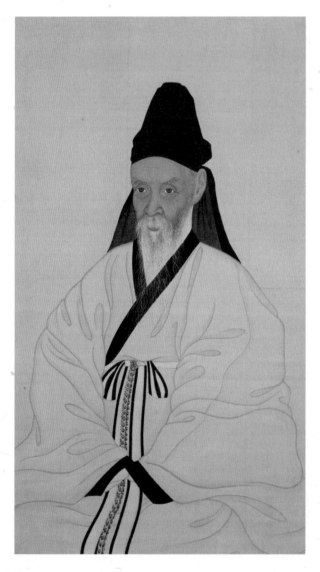

「이재 초상」, 비단에 채색, 97.9×56.4cm, 국립중앙박물관

쓴 모자가 다릅니다. 저런 모자를 복건이라고도 합니다. 또한 정면
상正面像이 아니라 얼굴을 약간 옆으로 돌린 측면상側面像입니다.
할아버지라 그런지 눈썹도 좀 희고 이마에 주름도 더 뚜렷합니다.
사실 두 그림 속의 인물은 너무 닮았지만 할아버지와 손자이니 그
러려니 했고 그동안 분명 다른 사람으로 알려져왔습니다.

그런데 얼마 전 놀라운 학설이 발표되었습니다. 두 그림 속의 인
물은 할아버지와 손자가 아니라 한 사람이라는 것이지요. 그러니
까 두 그림 모두 「이채 초상」이라는 말입니다. 복건을 쓴 할아버지
의 초상(왼쪽 그림)이 정자관을 쓴 초상보다 10년 정도 뒤에 그려
졌다는 것입니다. 더 늙어 보이니 사람들은 당연히 이채의 할아버
지인 이재로 여겼던 것입니다.

과연 두 그림 속 주인공은 한 사람이 맞을까요, 아니면 두 사람일
까요. 각각의 주장하는 바를 잘 살펴보면 정확한 판단이 서겠지요.

 두 그림 속 주인공은 한 사람이다?

두 그림 속 인물이 할아버지와 손자라는 사실에 의문을 갖고 있던
사람은 미술사학자 오주석 선생님이었습니다. 오주석 선생님이 보
기에 그림 속의 인물은 분명 똑같은 사람이었던 것입니다.

우선 얼굴 모양이 똑같습니다. 이마가 넓고 아래로 내려 갈수록 좁아지는 갸름한 얼굴형입니다. 눈썹도 똑같습니다. 위로 치켜 올라갔고 위쪽이 더 두툼합니다. 미끈하게 뻗은 코, 당나귀처럼 긴 귀, 콧수염 아래로 살짝 보이는 두툼한 입술, 그리고 수염이 난 자리까지 꼭 닮았습니다. 풍기는 분위기 또한 정말 똑같지 않습니까? 그래서 같은 사람이라는 새로운 결론을 내린 거지요.

사람들은 믿지 않았습니다. 오랫동안 두 그림의 주인공은 다른 사람이었고 그것이 공식적으로 인정된 학설이었거든요. 아무리 그럴 듯한 근거를 대도 이미 굳어진 생각을 바꾸기는 쉽지 않았습니다.

얼굴 비례와 주름이 같다

오주석 선생님의 집념은 끈질겼습니다. 더 정확하고 확실한 근거를 대기 위해 백방百方으로 노력했습니다. 다른 여러 전문가들의 도움도 받았는데 해부학을 전공한 얼굴 전문가 조용진 선생님도 그중 한 사람이었습니다.

조용진 선생님은 두 그림의 얼굴 각 부분 비율부터 조사했습니다. 사람의 얼굴형은 나이가 들어서도 바뀌지 않거든요. 서로의 얼굴 각 부분 11개를 비교해서 그 비율이 모두 같으면 두 사람은 동일

★ 왼쪽이 「이채 초상」이고, 오른쪽이 할아버지라고 생각되는 「이재 초상」입니다.
눈 아래 주름이 더 깊어지네요!

인이 되는 거지요. 예를 들어 두 눈동자와 코끝을 연결하는 역삼각형의 모양을 그린 후 두 그림에서 이 비율이 일치하는가도 판단 기준이 됩니다. 결과는 어땠을까요? 놀랍게도 11개 부분의 얼굴 비율이 모두 같았습니다. 의심할 바 없이 같은 사람이라는 뜻입니다.

조용진 선생님은 두 사람이 동일인이라는 또 하나의 결정적인 증거를 찾았습니다. 두 초상화를 잘 보면 왼쪽 눈 4시 방향 아래쪽에 살짝 불거져 나온 부분이 있습니다.

두 그림에서 모두 같은 위치입니다. 그런데 복건을 쓴 초상화, 즉 나이가 는 초상화(오른쪽 그림)에는 이 자국이 더욱 뚜렷합니다. 이건 사람이 나이가 들면 저절로 생기는 주름인데 나이가 들면서 더 뚜렷해진다고 합니다. 우연치고는 너무 신기하지 않습니까? 할

아버지와 손자가 아무리 닮았더라도 주름마저 똑같기는 불가능하거든요. 결국 두 사람은 같은 사람이라는 뜻이지요.

물론 반론도 만만찮습니다. 미술사학자 강관식 선생님은 이채의 할아버지로 알려진 「이재 초상」이 「이채 초상」에 비해 귀 앞부분의 구레나룻에 새로 털이 났고, 눈썹 바로 윗부분의 이마 주름도 두 개 없어졌으며, 눈초리 윗부분의 주름도 오히려 더 줄었음을 알아냈습니다. 「이재 초상」이 「이채 초상」에 비해 전체적으로 늙어 보이기는 하지만 이 세 부분만은 오히려 더 젊게 보인다는 것이지요.

매우 사실적으로 초상화를 그리던 우리의 전통을 생각한다면 나이 많은 사람을 더 젊게 그린다는 건 있을 수 없는 일입니다. 결국 두 사람은 이제까지의 학설대로 다른 사람, 즉 할아버지와 손자가 맞다는 견해이지요.

검버섯과 이마의 주름

오주석 선생님은 이성낙 선생님에게도 도움을 청했습니다. 이성낙 선생님은 피부과 의사이면서 동시에 미술에 관심이 많아 초상화에 나타난 인물의 질병을 연구하는 일도 하고 있거든요.

이성낙 선생님은 두 사람 이마의 주름이 같다는 걸 발견했습니

★ 나이가 들면서 주름과 검버섯이 점점 진해집니다.

다. 이마의 주름은 지문처럼 사람마다 서로 다르다고 합니다. 그런데 두 사람의 주름이 같다는 건 같은 사람이라는 뜻이 되는 거지요.

또 하나 놀라운 사실이 발견되었습니다. 정자관을 쓴 「이채 초상」(왼쪽 그림)에는 엷은 검버섯이 보입니다. 검버섯은 나이가 들면 피부에 생기는 거무스름한 점이지요. 그런데 할아버지의 초상이라고 알려진 「이재 초상」(오른쪽 그림)의 눈썹 끝부분에도 검버섯이 보입니다. 복건을 쓴 할아버지의 초상에 더욱 뚜렷하게 드러나 보이지요. 이는 사실 나이가 들면서 점점 더 진해진 것입니다. 아무리 할아버지와 손자라 한들 검버섯까지 똑같은 자리에 생겼겠습니까. 두 사람은 분명 한 사람인 것이지요.

이 밖에도 왼쪽 귓불 앞에 작은 점까지 똑같이 찍혀 있습니다. 정자관을 쓴 그림은 정면상이라 살짝 보이지만 복건을 쓴 초상은 옆모습이니 확실하게 보입니다. 분명 같은 부위에 콩알만 한 점이 찍혀있습니다. 두 그림의 주인공은 한 사람이라는 게 사실입니다.

그럼 두 그림 모두 「이채 초상」이 되는 것이지요. 좀 더 자세히 말하면 정자관을 쓴 왼쪽 그림은 나이가 덜 들었을 때의 「이채 초상」이고 복건을 쓴 오른쪽 그림은 이보다 10년 정도의 세월이 흐른 뒤에 그린 「이채 초상」이 되는 셈이지요.

집념의 승리, 우리 미술의 승리

놀랍지 않습니까. 누구도 의심하지 않았던 학설이 한 미술사학자의 끈질긴 추적으로 깨지는 순간입니다. 얼굴 전문가, 피부과 의사 선생님까지 총동원하여 새로운 미술사를 쓴 것입니다. 이건 집념 어린 미술사학자의 승리이기도 하지만 동시에 우리 초상화의 승리이기도 합니다. 터럭 한 올, 작은 점, 하찮은 흉터 하나까지 빠트리지 않고 그린 우리 초상화의 위대한 사실성 때문이지요. 만일 대충 그린 그림이라면 이런 사실을 밝히기가 불가능했을 것입니다. 초상화를 그리는 데 들어간 정성과 기술이 놀라울 뿐입니다.

선생님과 함께 한자를 배워요

◉ **초상**
肖닮을 초 像형상 상
그림이나 사진에 나타난 사람의 얼굴이나 모습.

◉ **심의**
深깊을 심 衣옷 의
옛날 선비들이 입던 흰 베로 만든 옷.

◉ **정면상**
正바를 정 面얼굴 면 像형상 상
똑바로 바라본 모습.

◉ **측면상**
側옆 측 面얼굴 면 像형상 상
옆에서 바라본 모습.

◉ **백방**
百일백 백 方방위 방
온갖 방법.

곰보자국과 뻐드렁니는 왜 그랬을까?

초정밀 카메라만큼 정밀한 우리 초상화의 수수께끼

 ## 초상화에 나타난 병

우리 옛 그림 중 가장 자랑할 만한 분야를 꼽으라면 초상화를 들 수 있습니다. 같은 동양인 중국, 일본과 비슷한 점이 있긴 하지만 우리나라만의 독특한 개성도 뚜렷하거든요. 지금 남아 있는 조선시대 초상화는 무려 1,000여 점이 넘습니다. 숫자도 많을 뿐더러 뛰어난 작품도 많아 조선을 '초상화의 나라'라고 말하는 사람도 있을 정도입니다. 임금의 초상인 어진을 그리는 전통이 있었기에 조선만의 독특한 초상화가 발달했지요.

조선시대 초상화의 핵심은 실제 인물을 똑같이 그려냈다는 점입

「오명항 초상」 부분, 비단에 채색.
1728, 경기도 박물관

니다. 털 하나, 깨알만 한 점 하나, 눈곱만 한 검버섯 하나까지 빠
트리지 않았습니다. 얼굴에 나타난 특징은 모두 그려냈지요. 그래
서 초상화를 보고 그들이 앓았던 병을 연구하는 학자가 있을 정도
입니다. 대표적인 사람이 앞에서 이야기한 피부과 전문의 이성낙
선생님입니다.

　이성낙 선생님은 오랜 연구를 통해 초상화에 나타난 수많은 질
병을 밝혀냈습니다. 예를 들면 오명항의 초상화는 곰보자국에 얼
굴은 흑갈색입니다. 천연두를 앓았으며 간질환이 있었다는 사실을
말해주지요.

침 신기합니다. 오래된 그림 한 점으로 병까지 진단할 수 있다니 정말 수수께끼 같은 일입니다. 우리 초상화에는 어떤 비밀이 숨겨져 있는 걸까요?

🎁 터럭 한 올까지 똑같이

첫째, '일호불사'의 화풍입니다. 이 말은 '일호불사편시타인一毫不似便是他人'의 줄임말입니다. '터럭 한 올이라도 같지 않으면 그 사람이 아니다'라는 뜻이지요. 그만큼 인물의 겉모습을 똑같이 그려냈다는 뜻입니다.

물론 중국이나 일본의 초상화도 매우 사실적입니다. 하지만 병까지 알아낼 정도로 자세하지는 않습니다. 중국의 초상화는 보기 흉한 곳은 감춘 게 많거든요. 일본의 초상화는 하나같이 짙은 화장을 한 모습이어서 제대로 된 얼굴 상태를 알 수 없습니다. 조선의 초상화만 예외인 거지요.

미술사학자 강관식 선생님은 "사실 일호불사는 미술 용어가 아니라 제사 예법"이라고 말했습니다. 중국의 사상가 정이는 "제사를 지낼 때 초상을 써서는 안 된다. 만약 초상을 쓰려면 한 올의 털까지도 똑같아야 쓸 수 있다. 한 올의 털이라도 더 많으면 다른 사

람이다"라고 했습니다. 아무리 잘 그려도 실제 인물과 똑같을 수는 없으므로 제사를 지낼 때는 초상을 놓지 말고 신주神主를 써야 한다는 것을 강조한 말이지요.

하지만 이 말이 초상화를 그리는 원칙으로 굳어지면서 오히려 조선시대 초상화가 발달하는 계기가 되었습니다. 얼굴을 똑같이 그리는 건 물론 흉이 될 만한 부분까지 숨기지 않고 그려냈습니다. 곰보자국, 뻐드렁니, 사팔뜨기 모습까지 고스란히 드러낸 겁니다. 여기에는 옛사람들의 진솔한 마음가짐도 들었지만 외모가 흉하다고 차별받지 않았다는 뜻도 됩니다. 아무리 사팔뜨기, 곰보라도 실력만 있다면 흉이 아니었지요.

 ## 그들의 정신까지 읽어내라!

두 번째 비밀은 '전신사조傳神寫照'입니다. 이 말은 인물의 성격이나 마음까지 그려낸다는 말입니다. 일호불사가 겉모습을 강조했다면 전신사조는 마음을 그리는 방법이지요. 어떻게 사람의 마음을 그려낼 수 있냐고요? 옛 화가들은 그렇게 했습니다.

우리 옛 그림은 전통적으로 겉으로 드러난 모습보다는 내면에 담긴 정신을 더 중요하게 여겼습니다. 사군자나 문인화 역시 내면

★
그림에서 기가 뿜어져 나오는 것 같지 않나요?

을 그린 작품들이라고 앞에서도 이야기했지요. 이런 화풍은 초상
화에도 그대로 적용되었습니다. 앞에서 보았던 윤두서의 「자화상」
(78쪽 그림)과 「이재 초상」(138쪽 그림)이 대표적입니다. 두 작품은
인물의 외모도 그대로 나타났지만 올곧은 선비들의 마음도 드러나
있습니다. 그래서 어떤 사람들은 그림을 보다가 자신도 모르는 사
이에 몸이 똑바로 선다고 합니다. 아무리 그림이지만 함부로 대할
수 없는 기가 뿜어 나오기 때문이지요.

　초상화 연구로 유명한 미술사학자 조선미 선생님은 초상화를 가
리켜 "형形과 영影의 예술"이라고 했습니다. '형'은 인물의 모습
을 말하고 '영'은 그려진 초상화입니다. '형'인 인물의 겉모습은
자주 변하지만 그 안에는 변하지 않는 정신과 마음이 있습니다. 초
상화는 바로 이 정신과 마음을 그림으로 나타낸 것이지요. 그래서

「태조 어진」, 비단에 채색, 218×156cm, 보물 제931호, 국립중앙박물관

진재해, 「연잉군 초상」, 비단에 채색, 183×37cm, 보물 제1491호, 1714, 국립고궁박물관(왼쪽)
조석진·채용신, 「영조 어진」, 비단에 채색, 110.5×61cm, 보물 제932호, 1900, 국립고궁박물관(오른쪽)

옛 초상화에는 인물의 마음이 그대로 드러난다고 했습니다.

예를 들면 조선을 세운 태조 이성계의 초상화에는 당당함이 있고 나라를 빼앗긴 고종의 초상화에는 지친 모습이 뚜렷합니다. 영조 역시 왕이 되기 전 연잉군이라 불리던 시절의 초상화에서는 불안한 표정이 가득하지만 왕이 된 후 초상화에서는 눈초리가 치켜올라가면서 자신만만함이 드러납니다. 바로 전신사조의 화풍 덕분입니다.

카메라 오브스쿠라의 사용

앞에서 말했던 일호불사와 전신사조가 우리 초상화의 두 가지 큰 기둥이라면 이걸 뒷받침하는 세세한 기술도 무시할 수 없습니다. 바로 배채법背彩法이라는 기법입니다.

우리 초상화를 보면 사실적인 표현 외에 은은한 느낌도 풍겨납니다. 색을 앞에 칠하지 않고 뒷면에 칠했기 때문입니다. 초상화는 대부분 비단에 그렸습니다. 비단 뒷면에 색을 칠하면 색깔이 자연스럽게 앞에노 비치게 되어 한결 은은한 멋을 풍기게 됩니다. 또 앞에 칠한 색은 세월이 지니면 벗겨지거나 바래는데 반해 뒷면에 그리면 그런 경우가 적습니다. 오랫동안 변하지 않게 보관할 수 있

전(傳) 채용신, 「고종 어진」, 비단에 채색, 137×70cm, 원광대학교 박물관

다는 장점도 있지요.

조선후기가 되면 전통적인 우리 초상화의 원칙에 서양의 입체화법까지 더해져 그림 형식이 더욱 발전하게 됩니다. 특히 카메라 오브스쿠라(camera obscura)라는 기법도 활용하게 되지요.

카메라 오브스쿠라는 카메라가 발명되기 이전에 사용되던 광학기구입니다. 암실에 작은 구멍을 뚫으면 상자로 들어온 빛이 그리고자 하는 인물의 모습을 반대편 벽면에 거꾸로 비추게 됩니다. 이걸 그대로 따라 실제 모습을 그리면 완벽하게 똑같이 그릴 수 있습니다. 특히 옷의 주름이나 세밀한 무늬는 한 치의 오차도 없이 똑같이 그릴 수 있지요. 미술사학자 이태호 선생님의 말씀에 따르면 조선후기 초상화는 카메라 오브스쿠라를 사용하면서 훨씬 더 사실적으로 변했다고 합니다.

그렇다고 우리 그림이 마냥 똑같이 그린 것만은 아니었습니다. 숨기지는 않았지만 약간은 변형했습니다. 예를 들면 초상화의 귀는 예외 없이 눈높이보다 높게 그렸습니다. 실제 모습은 그런 경우가 거의 없거든요. 또 앞모습보다는 옆모습을 그린 그림이 많은데 이때 코와 귀는 측면으로 그렸지만 눈과 입은 오히려 앞을 보고 있습니다. 이 방법이 일호불사와 전신사조를 구현하는 데 가장 이상적이라 보았기 때문입니다.

◉ 일호불사편시타인
一한 일 毫가는털 호 不아니 불 似같을 사
便편할 편 是옳을 시 他다를 타 人사람 인
터럭 한 올이라도 다르면 그 사람이 아니라는 뜻이다.

◉ 신주
神귀신 신 主주인 주
죽은 사람의 위패.

◉ 전신사조
傳전할 전 神귀신 신 寫베낄 사 照비출 조
인물의 겉모습뿐 아니라 내면의 정신까지 그리는 미술 기법.

◉ 배채법
背등 배 彩채색 채 法법 법
그림의 뒷면에다 색을 칠하는 방법.

열.네.번.째.수.수.께.끼.

「몽유도원도」일까
「몽도원도」일까?

「몽유도원도」의 이름에 얽힌 수수께끼

 ## 우리나라에 없는 우리의 명작

국립중앙박물관에는 유명한 그림이 많습니다. 국보 제239호「송시열 초상宋時烈 肖像」, 보물 제527호『단원풍속도첩』을 비롯해 강희안의「고사관수도」, 변상벽의「묘작도猫雀圖」, 신윤복의「연못가의 여인」등이 대표적입니다. 이 작품들은 박물관 회화실에서 전시되고 있습니다. 물론 모두 화가가 직접 그린 진본이지요. 그런데 진본이 아니라 모사본模寫本을 전시해놓은 경우도 있습니다. 바로 안견의「몽유도원도夢遊桃源圖」가 그렇습니다.

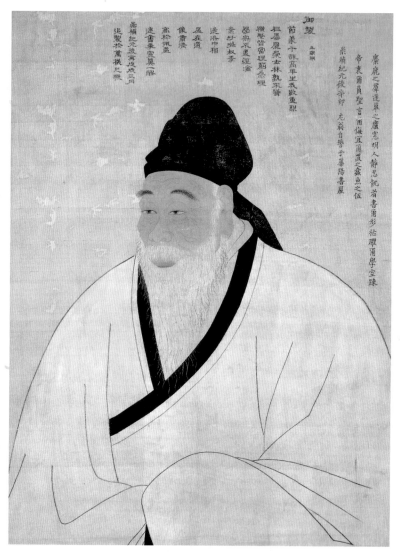

「송시열 초상」, 비단에 채색, 89.7×67.6cm, 국보 제239호, 18세기, 국립중앙박물관
(허가번호:201007-278)

변상벽, 「묘작도」, 비단에 수묵담
채, 97.3×43cm, 국립중앙박
물관(허가번호 : 201007-278)

신윤복, 「연못가의 여인」, 비단에 채색, 29.6×28.2cm, 국립중앙박물관
(허가번호 : 201007-278)

「몽유도원도」는 지금 우리나라에 없습니다. 그림이 완성된 지 얼마 되지 않아 사라졌다가 1893년 일본에 있다는 것이 확인되었습니다. 무려 400년 동안 행방을 알 수 없었지요. 어떻게 일본으로 건너갔는지도 수수께끼입니다. 「몽유도원도」는 워낙 뛰어난 작품이라 일본의 국보로 지정되었습니다. 이런 작품이 지금 우리나라에 없다는 게 아쉬울 뿐이지요.

우리나라로 돌아올 기회가 없었던 것은 아니었습니다. 1950년대 우리나라에 잠깐 건너와 살 사람을 찾으려 했지만 당시 우리나라의 경제사정이 너무 나빴습니다. 거금을 치르고 살 사람이 없었지요. 결국 「몽유도원도」는 일본의 덴리대학교로 넘어가고 말았습니다. 지금이라면 아무리 비싸더라도 샀을 텐데요.

「몽유도원도」는 지금까지 우리나라에 세 번 전시되었습니다. 1986년, 1996년 그리고 2009년입니다. 이 그림에 대한 우리나라 사람들의 사랑은 대단합니다. 2009년 국립중앙박물관 개관 100주년 기념전시회에 딱 9일 동안만 전시되었는데 이 그림을 보기 위해 수많은 사람들이 대여섯 시간씩 줄 서서 기다릴 정도였습니다. 이 기회를 놓치면 언제 볼 수 있을지 기약할 수 없었거든요.

그래서 국립중앙박물관에서는 모사품을 만들어 전시해놓은 겁니다. 우리나라를 대표하는 박물관인 국립중앙박물관에서 모사품

안견, 「몽유도원도」, 비단에 수묵담채, 38.7×106.5cm, 1447, 나라 덴리대학교 중앙도서관

을 전시하는 것은 굉장히 드문 일입니다. 이 그림이 한국미술사에서 그만큼 중요하다는 뜻입니다.

「몽유도원도」 또는 「몽도원도」

「몽유도원도」는 세종대왕의 셋째 아들이었던 안평대군의 꿈 이야기를 듣고 안견이라는 화가가 그린 작품입니다. 안평대군은 어느 날 밤 꿈속에서 무릉도원武陵桃源을 다녀온 후, 그 감격을 잊지 못

★
이 글은 신숙주가 붙인 찬문입니다.

歲丁卯四月二十日夜余方就枕精神蓬翘
睡之熟也夢亦至焉忽與仁叟至一山下層
巒深壑峰峻崒窅宜有桃花數十株微徑抵林
表而分歧細徑斜立莫適兩之遇一人山冠
野服長揖而謂余曰従此往以北入谷則桃
源也余與仁叟策馬尋之崖磴卓犖林莽薈
蔚溪回路轉盖百折而欲迷入其谷則洞中
曠豁可二三里四山壁立雲霧掩靄遠近桃
林照暎蒸霞又有竹林茅宇柴扃半開其砌
已沈無鷄犬牛馬前川唯有扁舟隨浪游移

안평대군, 「몽유도원기」, 「몽유도원도」의 부분

하여 당시 최고 화가였던 안견에게 자신의 꿈을 그림으로 남겨달라고 부탁합니다. 안평대군이 꿈을 꾼 건 1447년 4월 20일 밤이었고 안견은 사흘 후인 4월 23일 그림을 완성하게 됩니다.

안평대군은 꿈의 내용과 그리게 된 까닭을 따로 적은「몽유도원기」라는 글을 그림에 덧붙였습니다. 또한 당시 이름난 학자였던 박팽년, 신숙주, 성삼문, 정인지, 이현로 등 21명에게 그림에 대한 찬문을 쓰게 하였습니다. 실제 그림의 길이는 1미터 남짓하지만 여러 사람의 글까지 이어붙이니 무려 20미터가 넘는 대작이 되었습니다. 따라서 평소에는 두루마리로 말아서 보관했습니다.

우리 옛 그림은 보통 오른쪽에서 왼쪽 방향으로 그립니다. 하지만「몽유도원도」는 정반대입니다. 왼쪽에서 시작하여 오른쪽에서 끝나거든요. 마지막 오른편에 기암괴석奇巖怪石 사이로 펼쳐진 분홍 빛깔의 무릉도원은 황홀한 느낌마저 줍니다. 과연「몽유도원도」라는 찬사가 절로 나지요.

그런데 그림의 제목이 이제껏 알려진「몽유도원도」가 아니라「몽도원도」라 주장하는 사람이 나타났습니다. 바로 미술품 감정학자인 이동천 선생님입니다.

얼핏 생각하면 큰 차이가 없어 보입니다. '놀 유遊'라는 한자가 있고 없는 정도이니까요. 그렇지만 '몽유도원도'는 '꿈에 노닐던 복숭아밭 그림'이고 '몽도원도'는 '꿈에 본 복숭아밭 그림'이 되

니까 뜻이 다르다고 할 수 있지요.

안평대군의 글씨가 아니다

이 그림을 「몽유도원도」로 부르는 까닭은 제목 글씨 때문입니다. 그림의 시작인 오른쪽 끝에 멋진 글씨로 '몽유도원도'라고 적혀 있거든요. 바로 옆에는 푸른 바탕 위에 붉은 글씨로 안평대군의 시가 이어집니다. 제목과 시 모두 안평대군의 솜씨로 알려졌지요.

제목과 시는 그림을 그린 후 바로 쓴 게 아닙니다. 3년이 지난 후 그림을 다시 펼쳐보던 안평대군이 감흥에 젖어 새로 쓴 글입니다. 그런데 이동천 선생님은 제목 '몽유도원도'란 글씨는 안평대군의 솜씨가 아니라고 주장합니다. 안평대군의 글씨는 왕희지, 조맹부 서체에 바탕을 두었는데 이건 전혀 다르다는 겁니다. 그럼 제목 글씨는 누가 썼다는 말일까요?

지금 이 그림은 화장지처럼 둘둘 말린 두루마리 형태로 보관되어 있지만 원래는 벽에 붙여놓고 감상하는 형식이었다고 합니다. 처음부터 두루마리 형태였다면 오른쪽에서 왼쪽 방향으로 그려야 합니다. 두루마리는 펼쳐가면서 봐야 하거든요. 그런데 정반대인 왼쪽에서 오른쪽 방향으로 그려졌습니다. 그러니까 두루마리가 아

★
「몽유도원도」에 붙은 제목과 시입니다.

닌 그림을 나중에 다른 사람이 두루마리로 만들었다는 뜻입니다.
그림 뒤에 20미터의 긴 찬문이 붙었기에 어쩔 수 없는 선택이었겠
지요.

이동천 선생님은 두루마리로 만든 사람이 원래는 없던 제목을
안평대군의 글씨체와 비슷하게 '몽유도원도'라고 써서 붙였다고
주장합니다. 애초에는 제목이 없었다는 말입니다.

왜 「몽유도원도」라고 했을까요? 그림 뒤쪽에 덧붙인 안평대군
의 「몽유도원기」라는 글 때문입니다. 글 제목이 「몽유도원기」이니

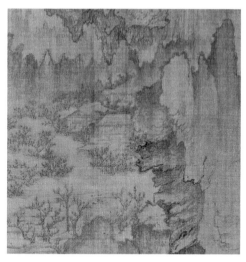

그림도 당연히 「몽유도원도」인 줄 알았던 겁니다.

세간하처 몽도원

하지만 정작 안평대군은 안견에게 그림을 부탁할 때 '꿈에 본 복
숭아밭'을 그리라고 했지 '꿈에 노닐던 복숭아밭'을 그리라고는
하지 않았습니다. 그림을 잘 살펴보면 넓은 무릉도원에 사람이라
고는 눈 씻고 봐도 없거든요. '몽유도원도'라면 노니는 사람이 있
어야 맞는 데 말입니다. 결국 안견은 '몽유도원'이 아니라 '몽도

원'을 그렸던 셈입니다.

또 안평대군은 꿈속에 동행했던 박팽년에게 그림에 대한 찬문을 부탁합니다. 그런데 찬문의 제목이 '몽유도원서'가 아니라 「몽도원서」입니다. 이현로가 쓴 찬문 역시 '몽유도원부'가 아니라 「몽도원부」입니다. 그러니까 이 그림 제목 역시 「몽도원도」가 맞다는 주장이지요.

푸른 바탕 위에 쓴 붉은 글씨로 쓴 안평대군의 시도 마찬가지입니다. 첫째 줄(연)에 나오는 단어는 분명 '몽도원'이거든요.

　　세간하처몽도원(世間何處夢桃源)
　　야복산관상완연(野服山冠尙宛然)
　　착화간래정호사(着畵看來定好事)
　　자다천재의상전(自多千載擬相傳)

이런 여러 사정을 감안할 때 이 그림은 「몽유도원도」가 아니라 「몽도원도」가 되어야 한다는 말입니다. 그러고 보니 그 넓은 복숭아밭에 사람 한 명 없어 쓸쓸하게만 보이는 이유가 이해될 것도 같습니다. 과연 이 그림의 진짜 제목은 무엇일까요?

◉ 묘작도
猫고양이 묘 雀참새 작 圖그림 도
고양이와 참새를 함께 그린 그림.

◉ 모사본
模법 모 寫베낄 사 本밑 본
원본을 그대로 베낀 그림.

◉ 몽유도원도
夢꿈 몽 遊놀 유 桃복숭아나무 도 源들판 원 圖그림 도
꿈에 노닐던 복숭아밭 그림.

◉ 무릉도원
武군셀 무 陵언덕 릉 桃복숭아나무 도 源들판 원
중국 시인 도연명이 쓴 시에 나오는 장소이며,
사람들이 행복하게 사는 이상향을 뜻함.

◉ 기암괴석
奇기이할 기 巖바위 암 怪기이할 괴 石돌 석
기이하게 생긴 바위와 괴상하게 생긴 돌.

안평대군의 시를 읽어봅시다!

● 세간하처몽도원
世세상 세 間사이 간 何어찌 하 處곳 처
夢꿈 몽 桃복숭아나무 도 源들판 원
꿈에 본 무릉도원이 세상 어디에 있을까

● 야복산관상완연
野들 야 服옷 복 山뫼 산 冠갓 관
尙오히려 상 宛굽을 완 然그럴 연
편한 옷에 허름한 갓을 쓴 차림새가 아직도 눈에 선하네

● 착화간래정호사
着붙을 착 畵그림 화 看볼 간 來올 래
定정할 정 好좋을 호 事일 사
그림으로 걸어놓고 보니 정말 좋구나

● 자다천재의상전
自스스로 자 多많을 다 千일천 천 載실을 재
擬헤아릴 의 相서로 상 傳전할 전
스스로 자부심을 가지니 천 년 넘게 전해지리라

뒤로 갈수록 왜 커 보일까?

우리 옛 그림에 나타난 원근법의 수수께끼

 ## 서양화의 원근법

원근법遠近法은 그림 속에서 멀고 가까움을 표현하여 현실감이나 입체감을 느끼게 하는 미술 기법입니다. 보통 가까운 사물은 크고 진하게, 먼 데는 작고 옅게 그립니다. 이렇게 하면 실제 경치를 보는 듯한 느낌이 들거든요. 서양의 원근법은 15세기 르네상스 시대의 필리포 브루넬레스키라는 건축가가 처음으로 창안했습니다.

브루넬레스키는 사물이 멀어질수록 일정한 비율로 줄어들어 보인다는 걸 알았습니다. 예를 들면 실제 기찻길은 영원히 만나지 않는 평행선이지만 우리 눈에는 멀어질수록 두 선이 하나로 모이다

마사초, 「성삼위일체」, 프레스코화, 667×317cm, 로마 산타마리아노벨라 성당

기 결국 한 점에서 만나게 됩니다. 이곳이 바로 기준이 되는 소실점입니다. 그림 속에서도 이 소실점을 기준으로 일정한 비율로 줄어들도록 표현했지요. 이런 원근법을 기준이 되는 점이 한 개이므로 일점투시법一點透視法이라고도 합니다.

원근법을 최초로 적용한 그림은 마사초가 그린 「성삼위일체聖三位一體」입니다. 예수가 못 박힌 십자가 뒤로 보이는 아치의 안쪽 천장을 일점투시법에 따라 그렸습니다. 마치 실제 건물을 보는 듯한 착각을 일으켜 당시 사람들이 매우 놀랐다고 합니다. 이후로 일점투시법은 서양화의 기본 원칙이 되었습니다.

일점투시법은 지극히 인간 중심의 기법입니다. 그리는 대상이 오직 인간의 눈에 의해 만들어지기 때문입니다. 이건 우리 옛 그림과 구별되는 서양화의 가장 중요한 특징이 되어버렸지요.

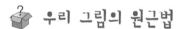

우리 그림의 원근법

사실 우리 그림도 대체로 원근법을 지켰습니다. 대부분 화가들은 산수화를 그릴 때, 가까운 경치는 크고 진하게, 먼 곳은 작고 옅게 그렸습니다. 그런데 우리 옛 그림은 서양처럼 어떤 기준에 의해 기계적으로 그림을 그리지는 않았습니다. 물론 조선후기에는 서양화

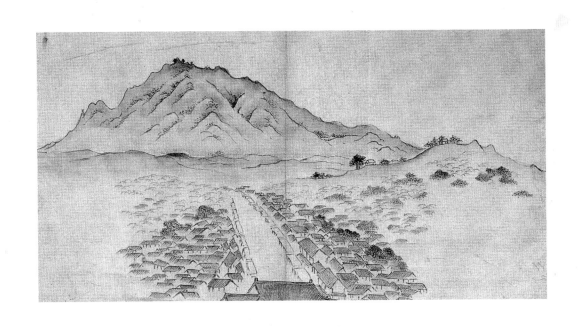

강세황, 「개성시가」, 종이에 수묵담채, 32.8×53.4cm, 국립중앙박물관

안중식, 「조일통상조약기념연회도」, 비단에 채색, 35.5×53.9cm, 1883, 숭실대학교 기독교 박물관

법의 영향을 받은 작품도 있습니다. 예를 들어, 조선후기의 유명한 화가 강세황의 「개성시가開城市街」를 볼까요. 여기에 나오는 개성 시내의 길과 집은 서양화와 똑같은 원근법이 적용되었습니다. 하지만 이건 특별한 경우이고 대다수의 우리 그림은 서양화에서 자주 보이는 원근법이 드러나지 않습니다.

안중식의 「조일통상조약기념연회도朝日通商條約紀念宴會圖」는 20세기가 다 된 1883년에 그렸는데도 원근법이 전혀 드러나지 않습니다. 음식을 차려놓은 탁자의 앞쪽이나 뒤쪽의 길이가 똑같잖아요. 앞쪽과 뒤쪽에 앉은 사람의 크기도 거의 비슷합니다. 원근법 대로라면 뒤로 갈수록 탁자는 좁아지고 사람은 작아져야 하거든요. 심지어 뒤로 갈수록 오히려 사물이 더 커지는 역원근법까지 있습니다.

특이한 역원근법

다음 그림을 보세요. 바로 김홍도가 그린 「기와 이기」란 작품입니다. 앞뒤로 두 개의 기둥이 섰는데 뒤쪽의 기둥이 더 굵습니다. 기둥을 받치는 주춧돌도 뒤쪽이 더 큽니다. 뒤로 갈수록 커지는 역원근법逆遠近法이 사용되었지요.

김홍도, 「기와 이기」, 종이에 수묵담채, 27×
22.7cm, 『단원풍속도첩』에 수록, 국립중앙박물관
(허가번호 : 201007-278)(위)

김홍도, 「서당」, 종이에 수묵담채, 27×22.7cm,
『단원풍속도첩』에 수록, 국립중앙박물관
(허가번호 : 201007-278)(아래)

우리 눈에 낯익은 「서당」 그림도 마찬가지입니다. 맨 앞쪽에 앉은 소년이 가장 작고 뒤쪽에 앉은 훈장님의 모습이 오히려 가장 큽니다. 역시 역원근법이 사용되었습니다. 눈에 보이는 대로 그리는 서양의 원근법에 따르면 완전히 잘못된 그림이지요.

우리 화가들은 뒤로 갈수록 사물이 작아진다는 현상을 몰랐을까요. 아닙니다. 우리 화가들은 눈에 보이는 현상보다는 마음에 보이는 것을 더 중요하게 여겼기 때문입니다. 만약 「기와 이기」에서 앞의 기둥을 굵고 뒤쪽은 가늘게 그렸다고 생각해 보세요. 집은 금세라도 무너질 것처럼 보입니다. 보는 사람들도 불안해 즐거운 느낌을 망치기 십상이지요. 보는 사람 마음까지 배려했다는 뜻입니다.

「서당」도 그렇습니다. 앞의 아이를 크게, 뒤쪽의 훈장님을 작게 그려보세요. 이건 어른은 크고 아이들은 작다는 고정관념을 짓밟아버립니다. 멀리 떨어진 태양도 작게 보이지만 실제로는 지구보다 훨씬 크잖아요. 사람의 눈보다는 사물이 주는 느낌을 중요시했던 거지요. 더구나 옛날에는 아이들보다 어른을 공경했습니다. 어른을 작게 그린다는 건 그때 사람들의 정서와도 맞지 않았습니다.

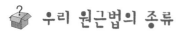 ## 우리 원근법의 종류

우리 옛 그림에도 전통적으로 전해오는 원근법이 있습니다. 심원법深遠法은 엇비슷한 높이에서 뒷산의 봉우리를 바라보는 모습을 그릴 때 쓰입니다. 산의 깊이를 강조하기 좋지요. 고원법高遠法은 산 아래서 높은 봉우리를 올려다본 모습을 그릴 때 씁니다. 산의 높이를 강조하기 좋습니다. 평원법平遠法은 반대로 높은 곳에서 아래쪽을 바라 본 것으로 넓은 모습을 강조할 때 쓰이지요.

　세 가지 원근법은 각각 고유한 특징을 갖고 쓰임새에 맞게 사용됩니다. 그런데 한 그림에 세 가지 원근법이 모두 쓰인 경우도 있습니다. 눈은 하나인데 바라보는 시점은 세 개나 되는 다점투시법이지요. 안견의 「몽유도원도」가 대표적입니다.

세 가지 원근법을 함께

「몽유도원도」는 펼쳐진 장면에 따라 세로 방향으로 3등분 됩니다. 가장 왼쪽은 무릉도원을 찾아가기 전 현실 세계입니다. 나지막한 야산을 그려놓았는데 심원법을 썼습니다. 현실 세계에서 흔히 보

★
무릉도원을 찾아가는 길입니다.

★
험준한 산이 양 옆으로 보이는 군요!

는 낯익은 산이니까요.

가운데는 무릉도원을 찾아가는 장면입니다. 깎아지를 듯 높고 험준한 산을 지납니다. 이런 느낌을 살리기 위해 아래서 위를 쳐다본 고원법을 사용했습니다.

마지막 오른쪽은 무릉도원입니다. 여긴 위에서 내려다 본 시점인 평원법을 사용했습니다. 이상향을 나타낸 만큼 드넓고 황홀한 느낌을 잘 나타내기 위해서입니다.

그림 한 장에 세 가지 원근법을 뒤섞었다는 건 매우 비과학적으로 보입니다만 한 편으로는 이 그림을 가장 효과적으로 표현할 수 있는 방법이기도 합니다. 무릉도원은 현실 세계에는 없는 이상향理想鄕입니다. 찾아가는 길도 없습니다.

세 곳을 똑같은 방법으로 표현한다면 감동이 반감될 수밖에 없었겠지요. 그러다 보니 세 개의 원근법이 뒤섞이게 된 것입니다.

여기서 우리 조상들이 자연을 대하는 태

도도 엿볼 수 있습니다. 내가 바라보는 산이 중요한 게 아니라 산 그 자체가 중요합니다.

옛사람들은 사람 역시 자연의 일부일 뿐이라고 생각했습니다. 자연을 대하는 겸손한 태도가 자연스럽게 그림에도 드러났습니다. 그래서 안견은 한 작품에 기꺼이 세 가지 원근법을 사용했던 것입니다.

★
옛사람들이 꿈꾸던 꿈의 세계입니다!

◉ 원근법

遠멀 원 近가까울 근 法법 법

미술에서 멀고 가까움을 나타내는 방법.

◉ 일점투시법

一한 일 點점 점 透꿰뚫 투 視볼 시 法법 법

기준점 하나를 중심으로 그림을 그리는 방법.

◉ 성삼위일체

聖성스러울 성 三석 삼 位자리 위 一한 일 體몸 체

기독교에서 성부 · 성자 · 성신이 한 몸이라는 교리.

◉ 조일통상조약기념연회도

朝아침 조 日날 일 通통할 통 商헤아릴 상 條가지 조 約묶을 약

紀벼리 기 念생각할 념 宴잔치 연 會모일 회 圖그림 도

조선과 일본의 통상조약 체결을 기념하는 연회를 그린 그림.

심원법
深깊을 심 遠멀 원 法법 법
비슷한 눈높이에서 먼 곳을 바라본 시점으로 그림을 그리는 방법.

고원법
高높을 고 遠멀 원 法법 법
아래쪽에서 높은 곳을 바라본 시점으로 그림을 그리는 방법.

평원법
平평평할 평 遠멀 원 法법 법
위에서 아래를 내려다본 시점으로 그림을 그리는 방법.

이상향
理다스릴 이 想생각할 상 鄕시골 향
인간이 생각할 수 있는 최선의 상태를 갖춘 완전한 사회.

살지도 않은 원숭이는
왜 그랬을까?

원숭이 그림에 얽힌 수수께끼

원숭이 엉덩이는 빨개

"원숭이 엉덩이는 빨개, 빨가면 사과, 사과는 맛있어, 맛있는 건 바나나, 바나나는 길어, 길면 기차, 기차는 빨라, 빠른 것은 비행기, 비행기는 높아, 높은 것은 백두산……." 지금 어린이들도 이 노래를 부르는지 모르겠습니다. 20~30년 전만 해도 즐겨 하던 말잇기 노래입니다. 여기서 맨 처음 나오는 말이 바로 원숭이입니다.

원숭이는 참 신기한 동물입니다. 사람을 가장 많이 닮았고 재주도 많고 흉내도 잘 냅니다. 사람을 제외한 동물 중에서 지능도 가장 높지요. 처음에는 원숭이라고 부르지 않았습니다. 그냥 '납'이

라고 했시요. 여기에다 동작이 재빠르다는 뜻인 '재'라는 한자를 앞에 붙여 '재나비', 또는 '잔나비'가 되었습니다. 지금도 원숭이를 잔나비라 부르기도 합니다.

그런데 왜 원숭이라 부르게 되었냐고요? 옛날부터 전해오는 상상의 동물 중에 성성이가 있습니다. 사람과 비슷한데 몸은 개와 같으며 주홍색 긴 털이 있습니다. 사람의 말도 이해하고 술을 좋아한다고 합니다. 오랑우탄과 비슷한 모습입니다. 지금도 오랑우탄을 다른 말로 성성이라 부르기도 합니다. 그러다가 한자인 잔나비 원猿에 성성이 성猩을 붙여 원성이, 즉 원숭이가 되었지요.

요즘에는 원숭이를 흔히 볼 수 있습니다. 동물원에 가면 흔해 빠진데다 원숭이 학교까지 있습니다. 텔레비전 동물 프로그램에서도 원숭이는 단골 소재로 나오고 심지어 집에서 키우는 사람도 있습니다. 이렇듯 원숭이는 이제 흔한 동물이 되었지만 조선시대에는 매우 귀했습니다. 우리나라에 살지 않았기 때문입니다.

 우리나라에 살지 않았던 원숭이

『조선왕조실록』에 최초로 등장하는 원숭이 기록은 태조 3년인 1394년에 나옵니다. 일본 사신이 원숭이를 바쳤기에 이를 말과 목

장을 관리하던 사복시司僕寺라는 관청에 두게 했다고 합니다. 그 뒤를 이어 태종이 왕으로 있던 시절인 1408년, 중국 사신 황엄이 원숭이 3마리를 바쳤으며 2년 뒤인 1410년 일본에서 보내온 원숭이를 각 진영에 나눠주었다는 기록이 있습니다. 이를 보면 원숭이는 주로 중국과 일본에서 가져왔지 우리나라에는 살지 않았다는 것을 알 수 있습니다. 외국 사신들이 선물로 바쳤으니 상당히 귀한 동물이었지요.

물론 『삼국유사』를 보면 527년 법흥왕 때 이차돈이 순교殉教하자 샘물이 마르면서 물고기와 자라가 뛰고 나무가 저절로 부러져서 원숭이들이 떼 지어 울었다는 기록이 있습니다. 이건 다시 한 번 밝혀야 할 일이지만 아마도 궁궐에서 애완용으로 기르던 원숭이였을 가능성이 높습니다. 주로 더운 지방에서 사는 원숭이는 우리나라 기후에 맞지 않았거든요.

그런데 이상합니다. 우리나라에 살지도 않은 원숭이가 그림에는 자주 등장합니다. 원숭이를 왜 그리 자주 그렸을까요.

 높은 벼슬을 바라며

옛 화가들은 동물 그림을 즐겨 그렸습니다. 물론 동물 자체를 감상

하려는 목직이 큽니다. 하지만 또 다른 목적도 있었습니다. 동물마다 고유한 상징을 담았거든요. 예를 들면 개는 집이나 재산을 지켜주는 상징으로, 고양이는 일흔 살까지 오래 살라는 뜻으로 그려졌습니다. 까치는 좋은 소식을 뜻했고, 말은 나쁜 기운을 물리친다는 의미로 그려졌습니다. 인간의 가장 기본적인 소망들을 상징하지요. 원숭이도 마찬가지입니다.

이 그림은 김익주의 「어미와 새끼원숭이」입니다. 덩굴이 우거진 나뭇가지에 어미원숭이가 걸터앉아 있고 새끼는 덩굴을 타며 놀고 있습니다. 그냥 보면 원숭이 가족이 즐겁게 노는 모습으로만 여기기 쉽습니다. 하지만 이 그림에는 깊은 뜻이 숨어 있습니다.

첫째, 높은 벼슬을 바라는 것입니다. 원숭이는 한자로 후猴라고 쓰는데 이는 제후諸侯의 후侯와 소리가 같기 때문에 벼슬을 상징하는 동물이 되었거든요. 제후는 중국에서 황제를 제외한 가장 높은 벼슬입니다.

조선은 선비의 나라였습니다. 선비들의 꿈은 과거에 합격하여 높은 벼슬을 하는 겁니다. 그렇지만 과거에 합격하는 일은 하늘의 별 따기만큼 어려웠습니다. 조선 500년간 뽑은 과거 합격자는 모두 1만 5,151명이니 1년에 겨우 30명 정도만 합격했던 것입니다. 이 어려운 관문을 뚫고 벼슬길에 나가길 바라는 마음에서 원숭이 그림을 부적처럼 사용하게 된 것입니다.

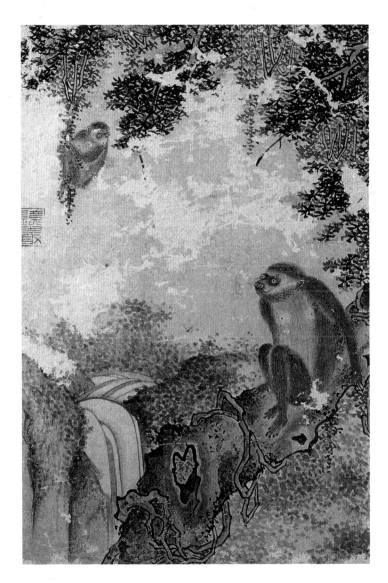

김익주, 「어미와 새끼원숭이」, 종이에 수묵담채, 26.6×19cm, 국립중앙박물관

 ## 아프지 말고 오래 살고 싶다

둘째, 원숭이 그림은 무병장수無病長壽를 뜻합니다. 병에 걸리지 않고 오래 산다는 말이지요. 이때 반드시 천도복숭아를 든 원숭이를 그립니다. 장승업의 「천도복숭아를 든 원숭이」가 대표적입니다.

천도복숭아나무는 단 한 번 열매를 맺는다는 상상의 나무입니다. 열매가 맺힐 때까지 3,000년이나 걸리는데 이 복숭아를 먹으면 오래오래 살 수 있다는 전설이 전해집니다. 『서유기』의 주인공인 원숭이 손오공도 천도복숭아를 훔쳐 먹고 오래 살았지요. 그래서 원숭이가 천도복숭아를 든 그림은 오랫동안 살기를 바라는 뜻으로 그린 것입니다.

원숭이는 한 마리만 그리는 경우가 드뭅니다. 김익주와 장승업도 어미와 새끼원숭이를 함께 그렸습니다. 이는 자식에 대한 부모의 사랑을 뜻합니다. 원숭이는 자기 자식에 대한 애착이 대단하거든요. 또 부모에서 자식까지 대가 끊어지지 않고 이어지기를 바라는 뜻도 담겨 있습니다. 이때 폭포를 같이 그려 뜻을 강조하기도 합니다. 폭포에서 떨어지는 물은 끊어지는 법 없이 언제까지나 흐르니까요. 장승업의 그림 뒤에 힘차게 흐르는 폭포가 보입니다.

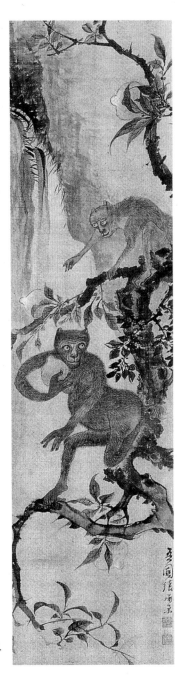

장승업, 「천도복숭아를 든 원숭이」, 비단에 수묵담채,
148.5×35cm, 서울대학교 박물관

결국 원숭이 그림에는 성공하고 싶은 마음, 건강하게 오래 살고 싶은 마음, 많은 가족을 두고 싶은 마음 등 사람들의 소망이 담겨 있습니다. 이런 소망이 이루어지길 간절히 바라는 뜻에서 우리나라에는 살지도 않는 원숭이를 그렸던 것입니다. 뒤집어 생각하면 그만큼 이런 소망들을 이루기 힘들었다는 뜻입니다.

그래도 우리에겐 친근하지

알게 모르게 원숭이는 사람들과 친숙해졌습니다. 속담도 여럿 있습니다. '원숭이도 나무에서 떨어질 날이 있다', '원숭이 똥구멍 같이 말갛다(가진 것 없이 매우 가난하다)' 등이 있습니다. 더구나 임진왜란 후에는 중국의 소설 『서유기』가 조선에 전해집니다. 『서유기』는 원숭이 손오공이 삼장법사와 함께 서역으로 불경을 가지러 가는 내용입니다. 이 소설이 유행하면서 사람들은 원숭이를 더 친숙하게 여기게 되었습니다. 소설처럼 스님과 원숭이가 함께 있는 그림도 등장했지요.

심사정의 「산승보납山僧補衲」은 산속의 스님이 바느질하는 장면을 담았습니다. 왼쪽 아래 원숭이 한 마리도 덩달아 실을 들고 장난치고 있습니다. 참 재미있는 그림이지만 이 그림은 사실 심사

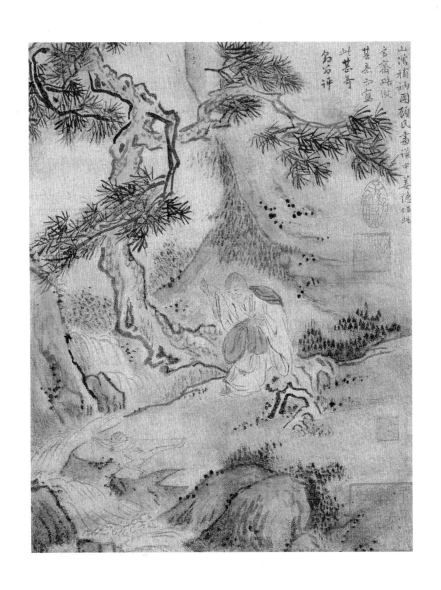

심사정, 「산승보납」, 비단에 수묵담채, 36×27.2cm, 부산 시립박물관

정의 독창적인 작품은 아닙니다. 중국 미술 교본인 『고씨화보』에 나온 그림을 참고하여 그렸지요. 그만큼 원숭이와 친숙했기에 이런 그림이 가능했습니다.

원숭이의 생태를 자세히 표현한 그림도 있습니다. 정유승의 「군원유희群猿遊戲」에는 여덟 마리의 원숭이가 등장합니다. 벌레를 양손에 한 마리씩 잡은 원숭이, 긴 끈을 양손에 잡고 장난을 치는 원숭이, 머리를 긁적이는 원숭이, 상대방의 머리를 손으로 살피는 원숭이 등 원숭이 특유의 다양한 모습이 펼쳐지고 있지요. 마치 우리나라에 원숭이가 살기라도 한 듯 자세하게 원숭이의 모습을 표현했습니다. 역시 원숭이가 낯설지 않았기에 가능한 일이었지요.

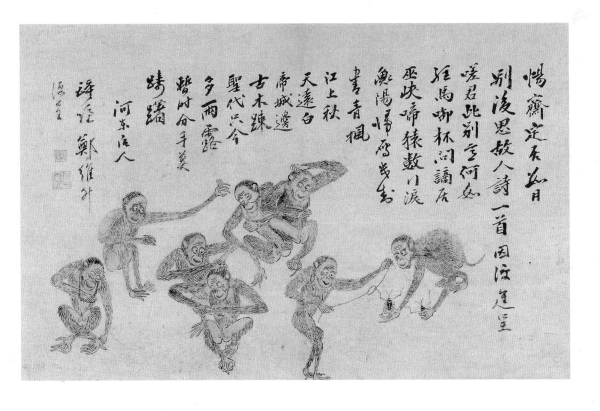

정유승, 「군원유희」, 종이에 수묵담채, 29.5×47.3cm, 간송미술관

◉ 사복시
司맡을 사 僕종 복 寺내관 시
조선시대 왕이 타는 말과 수레 및 목축에 관한 일을 맡아보던 관청.

◉ 순교
殉따라죽을 순 敎가르침 교
자신이 믿는 신앙을 지키기 위하여 죽는 일.

◉ 제후
諸모두 제 侯과녁 후
옛날 봉건 시대에 자기의 영토를 가지고 그 영내의 백성을 지배하는 권력을 가졌던 사람.

◉ 무병장수
無없을 무 病병 병 長길 장 壽목숨 수
병에 걸리지 않고 오래 산다는 뜻.

◉ 산승보납
山뫼 산 僧중 승 補기울 보 衲기울 납
산속의 스님이 바느질을 함.

◉ 군원유희
群무리 군 猿원숭이 원 遊놀 유 戱놀 희
원숭이 무리가 즐겁게 논다는 뜻.

징그러운 쥐는
왜 그랬을까?

쥐와 고슴도치 그림에 담긴 수수께끼

쥐를 잡자

쥐라는 말을 들으면 가장 먼저 무엇이 떠오르나요? 징그럽다, 얄밉다, 방정맞다, 약삭빠르다, 병균을 옮긴다, 작다 등 여러 가지가 있지요. 대부분 사람들은 쥐에 대한 인상이 별로 좋지 않습니다. 쥐가 우는 소리만 들어도 몸서리를 치는 사람도 있지요. 물론 미국의 월트 디즈니가 만든 만화 주인공 미키마우스처럼 쾌활하고 긍정적인 모습도 있습니다만 이건 어디까지나 만화에서만 그렇게 보일 뿐이지요. 실제 쥐는 인간에게 끝없이 해를 끼치는 동물이랍니다. 옛부터 곡식을 축내고 병균을 옮겨 골칫덩어리로 취급받았

습니다.

불과 얼마 전인 1960년대만 해도 나라에서 '쥐잡기 운동'을 대대적으로 벌였습니다. 사람도 굶기 십상인데 당시 쥐가 우리나라 쌀 생산량의 10퍼센트를 먹어치웠다고 하니 그냥 둘 수 없었겠지요. 쥐를 잡을 때는 날을 정해 동시에 쥐약을 놓았습니다. 이밖에도 쥐덫이나 끈끈이까지 동원해 쥐를 잡았습니다. 학생들은 가슴에 '쥐를 잡자'라는 패찰도 달고 다녔습니다. 학교에서는 쥐를 몇 마리 잡았는지 확인하기 위해 쥐꼬리를 잘라오라는 숙제까지 내줄 정도였지요.

조선시대에는 어땠을까요? 아마 크게 다르지 않았을 겁니다. 가뜩이나 식량과 의료시설이 부족하던 시대였는데 쥐가 대단한 골칫거리였겠지요. 특히 쥐가 옮기는 전염병 중의 하나인 페스트는 공포의 대상이었습니다. 한 번 휩쓸고 지나가면 많은 사람들이 죽었거든요. 쥐는 더럽고 징그럽고 해를 끼치는 동물이었습니다.

그런데 옛 그림에는 쥐가 무척 자주 나옵니다. 신사임당, 정선, 최북, 심사정 등 내로라하는 화가들 모두 빠트리지 않고 쥐를 그렸습니다. 이처럼 징그럽고 더러운 쥐를 그림에 담다니 정말 수수께끼 아닙니까?

🏠 부자 되세요

쥐는 흔한 동물입니다. 옛사람들도 소나 닭보다 더 자주 보았을 겁니다. 쥐와 관련된 속담도 많습니다. '고양이 앞에 쥐', '낮말은 새가 듣고 밤말은 쥐가 듣는다', '쥐뿔도 모른다', '쥐구멍에도 볕 들 날 있다' 등 주로 부정적인 속담이 많습니다. 약하고 별볼일없다는 의미지요.

반면 쥐의 이미지 중 좋은 것도 있습니다. 주로 쥐의 습성과 관

김홍도, 「군선도」, 종이에 수묵담채, 27×45.4cm, 국립중앙박물관

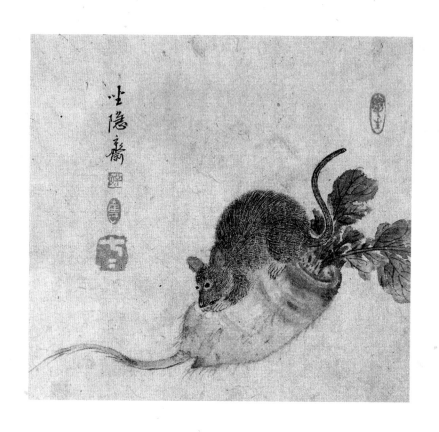

최북, 「쥐와 홍당무」, 종이에 수묵담채, 20×19cm, 간송미술관

련된 것입니다.

첫째, 쥐는 재물을 뜻합니다. 쥐는 부지런히 먹이를 모아 저축하기를 좋아합니다. 사람들은 쥐를 재물을 그러모으는 상징으로 여겼지요. 아이가 쥐띠 해에 태어나면 부자로 살아간다는 말도 있을 정도입니다. 김홍도가 「군선도群仙圖」에 쥐를 그린 것은 바로 재물을 많이 모아 부자가 되라는 뜻이었던 게 아닐까요.

둘째, 쥐는 부지런하고 영리합니다. 그러기에 소, 호랑이, 말과 같은 큰 동물을 제치고 열두 가지 띠 동물 중 첫 번째가 되었지요. 여기에는 재미있는 전설이 있습니다. 옥황상제가 띠 동물을 정하면서 정월 초하룻날 가장 먼저 하늘 문에 도착하는 열두 마리의 동물들에게 기회를 준다고 하였지요. 쥐는 가장 빨리 걷는 소 등에 올라타고 있다가 소가 하늘 문에 도착하기 직전 뛰어내려서 1등으로 들어왔습니다. 전설 속의 이야기지만, 쥐는 그 정도로 약삭빠르고 영리합니다. 사람의 말도 쉬운 몇 마디는 대번에 알아듣는다고 합니다.

자식들이 번창하기를 바라는 마음

셋째, 쥐는 앞을 내다보는 예지력豫知力이 있다고 합니다. 출항하

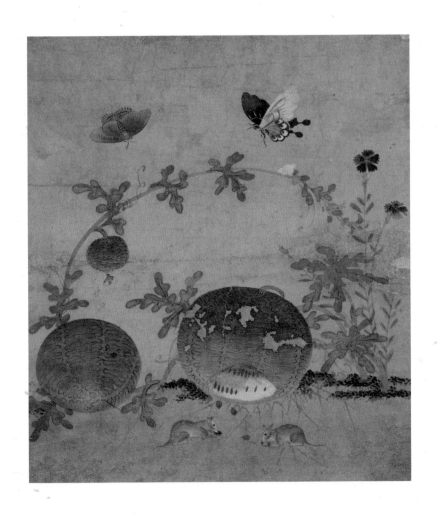

신사임당, 「수박과 들쥐」, 『초충도』병풍 중에서, 국립중앙박물관

는 배에서 쥐가 내리면 어김없이 출항을 연기합니다. 배에 이상이 있는 걸 쥐가 미리 알기 때문입니다. 이런 배가 그대로 출항하면 난파하기 십상이라고 합니다. 광산에서도 쥐가 도망치면 갱이 무너진다는 뜻이므로 광부들도 따라 피한다고 합니다. 쥐는 집을 지어도 도망갈 길을 미리 몇 개씩 따로 만들어놓는 습성이 있습니다. 미래에 대비하는 습성을 지녔지요. 최북의 「쥐와 홍당무」는 아마 이런 뜻으로 그린 게 아닐까요.

마지막으로 쥐는 새끼를 많이 낳습니다. 한 번에 일고여덟 마리를 낳는데 1년에 6회 정도 출산하니까 한 마리가 1년에 50마리 가까이 낳는 셈입니다. 옛날에는 자식을 많이 낳는 것도 큰 복이었지요. 그래서 자손이 번성하기를 바라는 마음에 쥐를 그렸답니다.

신사임당의 「수박과 들쥐」를 보세요. 여긴 수박과 쥐를 함께 그렸습니다. 수박 역시 씨가 많은 과일입니다. 쥐와 수박을 같이 그리면 자식을 아주 많이 낳으라는 뜻이 되지요. 더구나 쥐는 십이간지十二干支 중 첫 번째인 자子입니다. '자子' 자는 아들을 뜻하는 한자이기도 합니다. 이런 그림을 안방에 걸어놓으면 많은 자식들이 태어날 것이라고 기대한 것이겠지요.

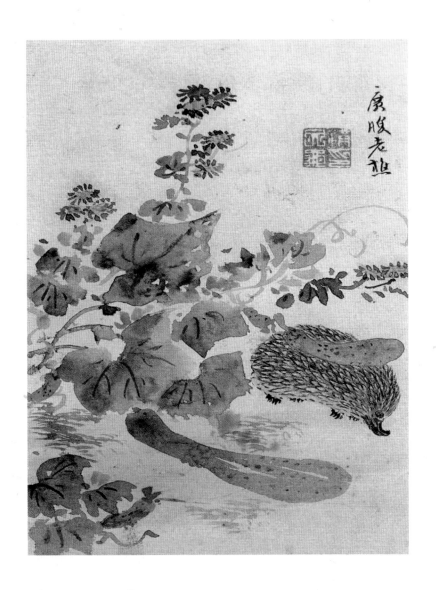

홍진구, 「자위부과」, 종이에 수묵담채, 25.6×18.5cm, 간송미술관

 ## 고슴도치도 제 새끼는 함함하다

쥐와 더불어 자주 그림에 등장하는 조그마한 동물이 또 있습니다. 바로 고슴도치입니다. 홍진구의 「자위부과刺蝟負瓜」라는 그림을 보세요. 고슴도치가 오이를 따서 등에 지고 가는 장면이지요. 고슴도치는 오이 따기 전문가입니다. 자기 몸을 오이와 나란히 한 다음 그 위로 뒹굽니다. 그럼 등에 난 가시에 오이가 걸리게 되는 겁니다.

고슴도치의 가장 큰 특징은 수많은 가시입니다. 적게는 5,000개, 많게는 1만 5,000개나 된다고 합니다. 따라서 그림에 등장하는 고슴도치는 '매우 많다'는 뜻을 가지고 있지요. 쥐처럼 역시 자식을 많이 낳으라는 기원입니다.

그런데 고슴도치는 반드시 오이와 함께 그립니다. 덩굴 식물인 오이는 주렁주렁 길게 뻗어가려는 성질을 지녔습니다. 여기에 자손이 끊어지지 않기를 바라는 염원을 담았지요. 그러니까 이 그림에는 많은 자손들이 대를 이어 번창하게 해달라는 소망이 담긴 겁니다.

고슴도치는 새끼 사랑도 유별납니다. 고슴도치는 얼굴, 배, 꼬리, 다리를 제외하고는 온통 가시투성이입니다. 새끼가 젖을 먹을 때 가시에 찔려 피를 흘리는 경우도 많답니다. 그래도 제 새끼를 위해서는 젖을 물리지요. '고슴도치도 제 새끼가 함함하다면 좋아

한다'라는 속담도 이래서 생겨났겠지요. 하찮은 일이라도 칭찬해 주면 누구나 기뻐한다는 뜻이기도 하지만 그만큼 고슴도치에게는 자랑할 게 없다는 뜻이기도 합니다. 이런 하찮은 고슴도치에게도 좋은 뜻이 담겨 있기에 옛사람들이 즐겨 그린 겁니다.

◉ **군선도**
群무리 군 仙신선 선 圖그림 도
여러 신선들이 모여 있는 그림.

◉ **예지력**
豫미리 예 知알 지 力힘 력
앞날을 미리 아는 능력.

◉ **십이간지**
十열 십 二두 이 干방패 간 支가름이 지
옛날 달력에서 쓰던 주기. 자(子 쥐), 축(丑 소), 인(寅 호랑이), 묘(卯 토끼),
진(辰 용), 사(巳 뱀), 오(午 말), 미(未 양), 신(申 원숭이), 유(酉 닭), 술(戌
개), 해(亥 돼지) 순서로 되어 있다.

◉ **자위부과**
刺찌를 자 蝟고슴도치 위 負질 부 瓜오이 과
고슴도치가 오이를 지고 감.

민화에는 왜 괴상한
호랑이가 많을까?

「까치호랑이」 그림에 얽힌 수수께끼

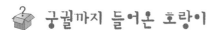 궁궐까지 들어온 호랑이

우리나라에는 더 이상 야생 호랑이가 살지 않습니다. 1924년 마지막 호랑이가 잡힌 후 사라졌지요. 요즘도 가끔 호랑이를 보았다는 사람이 있지만 믿을 만한 일은 못됩니다. 공식적으로 야생 한국호랑이는 멸종되었습니다.

조선시대만 해도 호랑이는 매우 흔했습니다. 『조선왕조실록』만 보아도 호랑이에 관한 이야기가 셀 수 없이 등장하니까요. 태종 5년(1405년)에는 밤에 호랑이가 궁궐인 근정전 뜰까지 들어왔으며, 선조 40년(1607년)에는 창덕궁 안에서 호랑이가 새끼를 쳤다는 기

록도 있습니다. 임금이 사는 궁궐까지 호랑이가 들어와 새끼를 칠 정도였으니 얼마나 흔했는지 짐작이 가고도 남습니다.

호랑이는 숲 속의 왕입니다. 먹이 피라미드의 가장 꼭대기에 있는 포식자로 당할 동물이 없습니다. 한 번 으르렁거리면 온 산이 쩌렁쩌렁 울립니다. 토끼, 사슴처럼 심장이 약한 짐승은 호랑이 똥 냄새만 맡아도 온 몸이 마비될 정도라고 합니다.

사람이라고 무사할 리 없었습니다. 호랑이에게 물려가는 일이 무척 잦았는데 이를 호환虎患이라 부르며 전염병만큼 두렵게 여겼습니다. 『조선왕조실록』 태종 2년(1402년)에는 경상도에 호랑이가 많아 물려죽은 사람도 수백 명이라는 기록이 있습니다. 그래서 나라에서는 대대적으로 호랑이 사냥을 벌이기도 했습니다. 세종 7년(1425년)에는 많은 군사를 보내 성안의 호랑이를 잡게 했다는 기록이 있으니까요.

🏠 잡귀를 물리쳐 주세요

호랑이에 관한 속담도 많습니다. '하룻강아지 범 무서운 줄 모른다' '호랑이에게 물려가도 정신만 차리면 산다' '호랑이를 잡으려면 호랑이 굴로 들어가라' 등 주로 호랑이의 용맹스러움과 관

련된 속담이지요. 그래서 호랑이는 나쁜 기운을 물리치는 수호신 역할도 했습니다. 높은 벼슬을 하는 사람들은 호랑이 가죽을 깔개로 썼는데 잡귀의 침입을 막고 벼슬을 지켜준다는 속설 때문이었지요.

호랑이 그림을 집에 걸어놓기도 했습니다. 집안에 들어오려는 잡귀들이 무서운 모습을 보고 줄행랑칠 것으로 믿었기 때문이지요. 강세황, 김홍도가 함께 그린 「송하맹호도松下猛虎圖」가 대표적입니다.

이 그림에는 멸종된 조선 호랑이의 참모습이 담겨 있습니다. 소나무 아래 꼬리를 세우고 몸을 잔뜩 웅크린 채 앞을 노려보는 호랑이의 모습은 마치 살아 있기라도 한 듯 용맹스럽습니다. 특히 털 한 올 한 올 일일이 가는 붓으로 그린 솜씨는 신기에 가깝습니다. 저렇게 무서운 호랑이가 방 안에 떡 버티고 있다면 전염병이나 잡귀들은 얼씬도 못했겠지요.

이처럼 멋진 호랑이가 있는 반면 형편없이 괴상한 호랑이도 있습니다. 용맹스러움은 온데간데없이 체면을 다 구긴 우스꽝스런 모습입니다. 바로 민화 「까치호랑이」입니다.

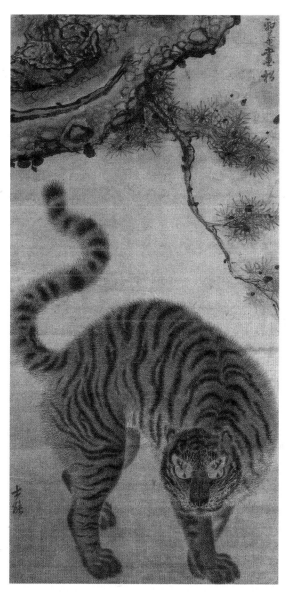

강세황, 김홍도, 「송하맹
호도」, 비단에 채색, 90.4
×43.8cm, 삼성미술관
리움

🏠 괴상한 호랑이

첫 번째 호랑이를 볼까요. 얼핏 봐도 참 괴상하게 생겼지요. 입술은 화장이라도 한 듯 빨갛고 눈은 툭 튀어나와 있습니다. 양쪽 입가에는 덧니가 붙었는데 원래 이빨보다도 훨씬 큽니다. 또 가슴은 지나치게 볼록한 반면 배는 홀쭉합니다. 게다가 날카로운 발톱은 어디로 사라졌는지 솜뭉치처럼 뭉툭합니다. 그중에서도 가장 이상한 건 무늬입니다. 등은 분명 줄무늬 호랑이가 맞는데 가슴은 점박이 표범입니다. 호랑이와 표범 무늬가 뒤섞였습니다. 사자와 호랑이를 합친 라이거는 있는데 저런 모습은 참 낯설군요.

두 번째 호랑이는 얼굴과 배, 꼬리가 모두 점박이 표범 무늬입니다. 몸통만 호랑이로군요. 세 번째 호랑이는 머리가 몸에 찰싹 붙었습니다. 꼬리도 지나치게 길고 몸통의 반이나 될 만큼 굵습니다. 아무리 잘 봐주려고 해도 웃기는 모습입니다. 호랑이 모습이 왜 저렇게 되었을까요.

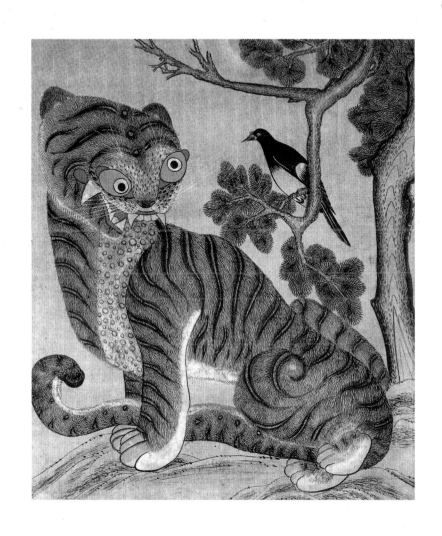

「까치호랑이」, 종이에 채색, 72×59.4cm, 개인 소장

「까치호랑이」, 종이에 채색, 80.7×70.5cm, 경희대학교 박물관

「까치호랑이」, 종이에 채색, 92×70cm, 개인 소장

 까치·호랑이·소나무

세 그림의 제목은 모두 「까치호랑이」입니다. 까치와 호랑이가 함께 나오기 때문이지요. 한자로는 까치 작鵲자와 호랑이 호虎자를 써서 「작호도」라고 합니다. 원칙대로 하면 '까치와 호랑이'가 맞습니다. 하지만 그냥 까치호랑이라고 부르는 게 더 편하고 정답습니다. 그래서 「까치호랑이」가 된 것이지요.

 이 그림에서 까치와 호랑이 말고 또 빠지지 않는 것이 있습니다.

바로 소나무입니다. 그러니까 '까치·호랑이·소나무'는 삼총사가 되는 겁니다. 이들 중 어느 하나라도 빠지면 소용없는 그림이 됩니다. 각각 중요한 뜻을 담고 있으니까요.

소나무는 정월, 즉 새해가 시작되는 1월을 뜻합니다. 까치는 기쁜 소식을 뜻하지요. 중국어 발음 때문입니다. 까치 작鵲자와 기쁠 희喜자의 중국어 발음은 같습니다. 그래서 기쁜 소식을 표현할 때 까치를 그림 속에 그려넣었습니다. 여기서 문제가 되는 건 호랑이입니다. 처음에는 호랑이를 그려넣지 않았거든요.

'까치호랑이' 그림은 먼저 중국에서 시작되었습니다. 그런데 중국 그림에는 호랑이 대신 표범을 그렸습니다. 표범의 표豹자는 '알리다, 전해주다'라는 뜻을 지닌 보報자와 중국어로 똑같은 소리가 납니다. 그래서 표범은 '알리다'라는 뜻을 지니게 되었습니다. 그럼 '소나무·까치·표범'은 '새해에 기쁜 소식을 알리다'라는 뜻이 됩니다. 한자로는 신년보희新年報喜라고 하지요.

표범에서 호랑이로

그런데 우리 옛사람들은 왜 표범 대신 호랑이를 그렸을까요? 우리나라에도 표범은 있었습니다만 호랑이가 훨씬 더 친숙했기 때문입

니다. 옛날이야기도 보통 '먼 옛날 호랑이 담배 먹던 시절'로 시작되고 '호랑이와 곶감', '해님달님' 이야기에도 호랑이가 꼭 등장하잖아요. 더구나 1월은 호랑이 달입니다. 새해를 맞는 「까치호랑이」 그림에는 표범보다 호랑이가 훨씬 제격입니다. 그래서 표범이 서서히 호랑이로 바뀌게 된 거지요.

호랑이 그림에 남아 있는 표범 무늬가 이를 말해줍니다. 원래는 표범인데 억지로 호랑이를 그리다 보니 두 가지 무늬가 섞이게 된 것이지요. 쉽게 말하면 표범에서 호랑이로 진화하는 과정이라 여기면 됩니다.

그렇다면 모습은 왜 저리 우스꽝스러울까요?

이런 종류의 그림은 세화歲畫라고 합니다. 새해가 되면 정월 한 달 동안 그림을 대문이나 방안에 걸어두지요. 밖에서 침입하는 화마火魔, 병, 잡귀신을 물리쳐 준다고 믿는 벽사辟邪 풍습 때문입니다.

벽사 풍습은 궁궐이나 양반가뿐만 아니라 민가에도 있었습니다. 그런데 민가에서는 유명한 화가들의 그림을 걸 수 없었습니다. 비싸기도 하고 구하기도 힘들었기 때문입니다. 할 수 없이 떠돌이 무명 화가들이 그린 그림을 걸었습니다. 바로 민화입니다.

민화를 그리는 화가들은 솜씨가 좀 서툽니다. 남이 그려놓은 호랑이나 고양이를 보고 눈대중으로 그리다 보니 저런 이상한 호

216

랑이가 탄생할 수밖에 없었던 겁니다. 그래도 우리 눈에는 훨씬 더 정답게 보입니다. 이제 민화는 오히려 우리 민족의 정서를 대표하는 그림으로 자리매김하게 되었습니다.

◉ **호환**
虎범 호 患근심 환
호랑이가 사람이나 가축에게 끼치는 나쁜 일.

◉ **송하맹호도**
松소나무 송 下아래 하 猛사나울 맹 虎범 호 圖그림 도
소나무 아래 사나운 호랑이 그림.

◉ **신년보희**
新새 신 年해 년 報알릴 보 喜기쁠 희
새해에 기쁜 소식을 알림.

◉ **세화**
歲해 세 畵그림 화
새해를 맞이하여 그린 그림.

◉ **화마**
火불 화 魔마귀 마
화재를 마귀에 비유한 말.

◉ **벽사**
辟물리칠 벽 邪간사할 사
요사스런 귀신을 물리침.

강세황(姜世晃, 1712~91)

조선후기의 문인·화가·평론가. 호는 표암이며 예순한 살의 늦은 나이로 벼슬길에 올라 병조참의, 한성부판윤을 지냈다. 그림 보는 안목이 뛰어나 많은 화가들의 작품에 평을 남겨 '예원의 총수'로 불렸다. 김홍도가 그의 제자였으며 작품으로『송도기행첩』등이 있다.

강희안(姜希顔, 1417~64)

조선초기의 문신. 호는 인재이며 호조참의, 황해도 관찰사를 지냈다. 학식이 깊어 여러 분야의 책을 만드는 일에 참여했다. 성품이 매우 온화하고 청렴했으며 시·그림·글씨에 모두 뛰어나 삼절로 불렸다. 작품으로「고사관수도」가 전한다.

고종(高宗, 1852~1919)

조선의 제26대 왕. 왕비는 명성황후 민씨이다. 일제강점기에 왕위에 있으면서 나라 이름을 대한제국으로 고치며 개혁에 나섰으나 결국 1905년 을사보호조약을 맺게 되었다. 1907년 헤이그 밀사 사건을 빌미로 강제로 왕위에서 물러나야 했다. 능은 홍릉이다.

김명원(金命元, 1534~1602)

조선중기의 문신. 호는 주은이며 이조판서를 거쳐 좌의정까지 올랐다. 유학에 조예가 깊었으며 병법에도 능해 임진왜란 때 팔도도원수를 맡아 임진강 방어전을 전개하여 적의 침공을 막아냈다.

김익주(金翊冑, ?~?)

조선후기의 화가. 호는 경암이다. 힘 있고 명암 대비가 뚜렷한 화풍이 특징이다. 산수화, 화조화 등 몇 작품이 전한다.

김준근(金俊根, ?~?)

조선말기의 풍속화가. 호는 기산이며 주로 부산, 원산 등 항구 도시에서 작품 활동을 했다. 선교사 게일의 부탁으로『천로역정』이란 책의 삽화를 그렸으며 조선말기의 생업, 놀이, 형벌 등의 모습을 담은 수백 점의 풍속화를 남겼다. 작품으로『기산풍속도

첩』이 있다.

김정희(金正喜, 1786~1856)

조선후기의 문신·서화가·문인·금석학자. 호는 완당, 추사이며 난초를 잘 그렸고 추사체라는 독특한 글씨체를 만들었다. 대사성, 이조참판 등을 지냈으나 정치 사건에 연루되어 제주도에서 8년, 북청에서 2년간 귀양살이를 했다. 말년에는 불교에 깊이 빠졌으며 경기도 과천에 집을 짓고 학문에 힘썼다. 문집으로 『완당집』이 있다.

김창흡(金昌翕, 1653~1722)

조선후기의 학자. 호는 삼연이며 형 김창협과 더불어 이율곡 이후의 대학자로 이름을 떨쳤다. 아버지인 영의정 김수항이 정치 사건으로 사약을 받고 죽자 평생 벼슬을 멀리한 채 학문에만 힘을 쏟았다. 저서로 『심양일기』가 있고 문집으로 『삼연집』이 전한다.

김홍도(金弘道, 1745~?)

조선후기의 화가. 호는 단원이며 일찍이 도화서 화원이 된 후 두 번의 어진화사를 지냈고 정조의 후원으로 나라의 그림 일을 도맡았다. 그 공으로 중인 출신으로는 드물게 연풍 현감까지 지냈다. 모든 종류의 그림에 뛰어났으며 특히 풍속화를 잘 그렸다. 『단원풍속도첩』을 비롯해 「군선도」 「마상청앵도」 「삼공불환도」 등의 작품을 남겼다.

남공철(南公轍, 1760~1840)

조선후기의 문신·문장가. 호는 금릉이며 이조판서를 거쳐 영의정까지 올랐다. 당대 제일의 문장가로 이름을 떨쳤는데 글씨에도 능해 많은 비석에 글을 썼으며 활자도 만들었다. 저서로 『귀은당집』, 문집으로 『금릉집』이 전한다.

알브레히트 뒤러(Albrecht Dürer, 1471~1528)

독일의 화가·판화가·미술이론가. 여러 나라를 여행하면서 작품세계를 넓혀 독일 르네상스 미술을 완성했다. 유화와 소묘 1,000여 점, 목판과 동판 500여 점이 있으며 특히 자화상을 많이 남겼다. 「베네치아의 젊은 여인」 「성도」 등의 작품이 유명하다.

레오나르도 다 빈치(Leonardo da Vinci, 1452~1519)

이탈리아의 미술가·과학자·사상가. 르네상스 시대를 대표하는 천재 예술가이다. 평생 독신으로 지내면서 여러 분야에 많은 업적을 남겼다. 과학에서는 비행기의 모형을

만들고 해부학에서도 업적을 남겼다. 「모나리자」, 「최후의 만찬」 등의 작품이 있다. 그 외에도 천문학, 물리학, 지리학, 생물학에서도 많은 연구를 남겼다.

마사초(Masaccio, 1401~28)

이탈리아의 화가. 스물여덟 살의 젊은 나이로 요절하였으나 원근법을 발명한 건축가 브루넬레스키, 조각가 도나텔로와 함께 르네상스 양식을 창조했다. 로마 산타마리아 노벨라 성당의 「삼위일체」 등 예배당의 벽화를 다수 그렸다.

무라야마 지준(村山智順, 1891~1968)

일본의 종교학자. 도쿄제국대학 철학과를 졸업하고 한국으로 왔다. 조선총독부의 요청으로 한국의 놀이, 신앙과 민속을 조사하여 『조선의 향토 오락』을 썼다. 이밖에 『조선의 귀신』 『조선의 풍수』 등의 책이 있다.

박팽년(朴彭年, 1417~56)

조선전기의 문신. 호는 취금헌이며 사육신의 한 사람이다. 집현전 학사로 여러 가지 편찬 사업에 참여하며 세종의 신뢰를 받았으나 뒷날 단종 복위 운동을 꾀하다가 발각되어 체포되었다. 그의 재주를 아낀 세조는 회유를 권했으나 그는 끝내 거부하고 죽음을 선택했다.

법흥왕(法興王, ?~540년)

신라의 제23대 왕. 이름은 원종이며 아버지는 지증왕이다. 520년 국가의 법률인 율령을 반포하고 관리들의 등급을 표시하는 제도인 공복을 만들었으며 532년에는 금관가야의 항복을 받아냈다. 귀족들의 반대를 무릅쓰고 불교를 공인하여 국가의 기틀을 세웠다.

변상벽(卞相璧, ?~?)

조선후기의 화가. 호는 화재로 도화서 화원이었지만 나중에 현감까지 올랐다. 그림 솜씨가 좋아 국수(國手)라는 칭호를 받았다. 특히 고양이와 닭 등 동물화를 잘 그려 '변고양이'라는 별명까지 얻었다. 작품으로는 「묘자도」 「암탉과 병아리」 등이 있다.

선조(宣祖, 1552~1608)

조선의 제14대 왕. 이름은 균이며 유학은 물론 그림과 글씨에도 뛰어난 소질이 있어 학문을 숭상했다. 하지만 이때부터 붕당정치가 시작되었고 일본의 침략으로 임진왜란이

일어나자 한양을 버리고 의주까지 피난하는 수모를 당하기도 했다. 능은 목릉이다.

성삼문(成三問, 1418~56)
조선전기의 문신이자 학자. 호는 매죽헌이며 사육신의 한 사람이다. 집현전 학사로 특히 여러 나라의 언어를 깊이 연구하여 한글을 만드는 데 큰 공을 세웠다. 단종 복위 운동을 꾀하다가 발각되어 아버지 성승과 함께 죽음을 당했다.

세종(世宗, 1397~1450)
조선의 제4대 왕. 태종의 셋째 아들로 왕위에 올랐다. 집현전을 설치해 학문 연구에 힘썼으며 신분을 가리지 않고 인재를 등용하였다. 정치·경제·문화·과학·국방 등 모든 방면에서 뛰어난 업적을 쌓아 조선의 전성시대를 열었다. 가장 빼어난 업적은 한글을 만들어 민족 문화의 기틀을 닦은 것이다. 능은 여주의 영릉이다.

손재형(孫在馨, 1903~81)
서예가. 호는 소전이며 어려서 할아버지에게 한학과 글씨를 배웠다. 독특한 한글 서체인 소전체를 창안했고 골동품에 대한 안목이 뛰어났으며 그림에도 일가견이 있었다. 국전 심사위원장, 제8대 국회의원을 역임하였고 예술원 종신회원이 되었다.

송시열(宋時烈, 1607~89)
조선후기의 문신이자 학자. 호는 우암이며 이조판서와 좌의정을 지냈다. 노론의 영수로 성격이 대쪽 같아 정치적으로 적이 많았고 귀양살이도 자주 했는데 결국 왕세자 책봉을 반대하다 사약을 받았다. 주자학의 대가로 많은 인재를 길러냈다. 문집으로 『우암집』과 『송자대전』이 전한다.

숙종(肅宗, 1661~1720)
조선의 제19대 왕. 이름은 순이며 오랫동안 왕위에 있으면서 대동법, 호패법의 시행과 군제의 개혁으로 임진왜란, 병자호란 이후 혼란스러운 국가를 안정시키고자 노력했다. 한편으로 붕당정치가 절정에 달한 폐단도 있는데 인현왕후와 장희빈에 얽힌 일화는 유명하다. 능은 서오릉에 있다.

프란츠 페터 슈베르트(Franz Peter Schubert, 1797~1828)
오스트리아의 작곡가. 초기 낭만파 음악의 대표적 작곡가이며 근대 독일 가곡의 창시

자이다. 600여 곡의 가곡과 실내악곡, 교향곡을 남겼다. 작품에 「아름다운 물레방앗간의 아가씨」「겨울 나그네」「백조의 노래」 등이 있다.

신광하(申光河, 1688~1736)

조선후기의 문인. 호는 진택이며 성균관에 입학했으나 자신이 지은 시가 노론의 영수인 송시열을 비판했다 하여 쫓겨났다. 그 뒤 백두산, 두만강 일대를 여행하고 『북유록』과 『백두록』을 썼다. 문집으로 『진택집』이 전한다.

신말주(申末舟, 1439~?)

조선초기의 문신. 호는 귀래정이며 신숙주의 동생으로 대사간을 지냈다. 성격이 조용하고 담담했는데 단종이 왕위에서 물러난 뒤 벼슬을 사임하고 시골에 내려가 살았다.

신사임당(申師任堂, 1504~51)

조선중기의 여류화가. 호는 사임당이며 이율곡의 어머니이다. 효성이 지극하였으며 시와 그림에 뛰어난 솜씨를 발휘했다. 여성 특유의 섬세함이 돋보이는 그림을 남겼는데 특히 포도와 풀과 벌레 그림을 잘 그렸다. 시 작품으로 「사친」이 있고 그림에는 「초충도」가 전한다.

신숙주(申叔舟, 1417~75)

조선전기의 학자 · 문신. 호는 보한재이며 영의정을 지냈다. 뛰어난 학식과 재주로 세종을 도와 조선초기의 문물을 다지는 데 공헌했는데 특히 집현전 학사로 한글의 창제와 보급에 힘썼다. 그러나 이후 사육신과는 반대로 세조를 도와 크게 출세하여 비판을 받기도 했다.

신윤복(申潤福, 1758~?)

조선후기의 화가. 호는 혜원이며 김홍도와 더불어 풍속화에서 쌍벽을 이루는 화가이다. 도화서 화원이었다고 알려졌으며 주로 여인들을 주인공으로 삼아 그림을 그렸다. 특히 남녀의 사랑을 주제로 삼아 조선 화풍의 파격을 이루었다. 대표작으로 「미인도」등이 전한다.

신한평(申漢枰, 1726~?)

조선후기의 화가. 호는 일재이며 도화서 화원으로 신윤복의 아버지이다. 『연려실기

술』에 그림을 잘 그렸다는 기록이 있는데 두 번이나 어진화사로 뽑힐 정도로 실력파였다. 산수화, 인물화, 화조화에 두루 능했다. 작품으로 「이광사 초상」과 「우경산수도」 등이 전한다.

심득경(沈得經, 1629~1710)

조선후기의 학자. 호는 정재이며 윤두서와 가까운 친척이자 절친한 친구였다. 나이는 윤두서보다 다섯 살 아래였으나 둘은 똑같이 벼슬에 뜻을 두지 않고 학문에 힘썼다. 마음이 순수하고 옥처럼 맑았다는데 아깝게도 서른여덟 살의 젊은 나이에 사망했다.

심사정(沈師正, 1707~69)

조선후기의 화가. 호는 현재이며 천부적인 솜씨에다 정선에게 그림을 배워 당시 최고 화가 중 한 명으로 꼽혔다. 특히 산수화에 뛰어나 특유의 독특한 화풍을 세웠다. 할아버지가 역모사건으로 몰려 가족이 화를 입는 바람에 평생 벼슬길에 나가지 못했다. 작품으로 「파교심매도」와 「강상야박도」 등이 있다.

안견(安堅, ?~?)

조선초기의 화가. 호는 현동자이며 김홍도, 장승업과 함께 조선의 3대 화가로 꼽힌다. 안평대군이 수집한 많은 작품을 직접 보고 공부하여 개성적인 산수화풍을 이루었다. 그의 그림은 조선중기 화가들에게까지 깊은 영향을 주었으며 대표작으로 「몽유도원도」가 있다.

안중식(安中植, 1861~1919)

조선말기, 근대 초기의 화가. 호는 심전이며 장승업에게 그림을 배웠고 이상범, 김은호 등 근대의 유명 화가들을 가르쳤다. 고종과 순종의 어진을 그렸으며 전통적인 조선의 화법을 근대에 전하는 다리 역할을 했다. 작품으로 「도원문진도」 「백악춘효도」가 있다.

안평대군(安平大君, 1418~53)

조선초기의 왕족·서예가. 이름은 용이다. 호는 비해당이며 세종대왕의 셋째 아들이다. 예술을 사랑하여 중국의 그림을 많이 수집했다. 많은 화가들의 후원자였으며 자신도 그림을 좋아했는데 특히 글씨가 뛰어나 당대 최고 서예가로 꼽혔다. 형인 수양대군(세조)과의 권력 다툼에서 밀려 사약을 받고 죽었다.

영조(英祖, 1694~1776)

조선의 제21대 왕. 이름은 금이며 52년이라는 긴 기간 동안 왕위를 누렸다. 탕평책을
써 당쟁을 줄였고 균역법을 실시해 백성들을 위했으나 아들 사도세자를 죽이는 비극을
겪기도 했다. 손자 정조와 함께 조선후기 문화 부흥기를 이루었다. 능은 양주에 있는
원릉이다.

오명항(吳命恒, 1673~1728)

조선후기의 문신. 호는 모암이며 대사성, 호조판서, 영의정을 지냈다. 이인좌의 난 때
반란군을 물리치는 데 큰 공을 세웠다. 불합리한 세금 제도의 폐단을 지적하고 세금을
줄여 백성들의 부담을 줄이는 데 노력했다.

오세창(吳世昌, 1864~1953)

독립운동가 · 서예가. 호는 위창으로 글씨를 잘 써 독특한 서체를 만들었고 뛰어난 감식
안으로 한국회화사 연구에 많은 업적을 남겼다. 그가 쓴 『근역서화징』은 우리 회화사
연구에 중요한 자료가 되고 있다. 또한 3 · 1 독립운동 때 민족 대표 33명 중 한 명이다.

옹방강(翁方綱, 1733~1818)

중국 청나라의 학자이자 서예가. 호는 담계로 탁월한 감식안으로 옛 비석의 글을 연구
하여 많은 업적을 남겼다. 글씨를 잘 썼으며 시와 문장에도 능해 김정희가 중국에 갔을
때 많은 도움을 주었다. 저서로 『양한금석기』 『초산정명고』 등이 있다.

왕희지(王羲之, 307~65)

중국 동진의 서예가. 서예의 성인으로 불리며 중국 최고의 서예가로 평가된다. 그는 서
예를 예술의 경지로 끌어올렸는데 당나라 태종이 그의 글씨를 수집하게 되자 왕희지
서체가 크게 유행하였다. 하지만 그의 진품은 전하지 않고 탁본만 전한다.

우왕(禹王, ?~?)

중국 하나라의 왕. 사씨 성을 지녔고 이름은 문명이다. 황하의 홍수를 막기 위한 치수
사업을 잘 이끌어 백성들의 신임을 얻은 후 순왕에게 왕위를 이어받아 하나라의 기초
를 세웠다. 검소한 생활로 8년간 왕위에 있었는데 이후 백 살까지 살았다는 소문이 전
한다.

월트 디즈니(Walt Disney, 1901~66)

미국의 애니메이션 영화감독 · 제작자 · 사업가. 애니메이션의 선구자이며 1937년 최초의 장편 애니메이션 「백설공주」를 만들었다. 이후 미키마우스와 도널드덕 같은 동물 주인공을 창조해 큰 성공을 거두었으며 대규모 놀이동산인 디즈니랜드를 설계, 건축하기도 했다.

윤두서(尹斗緒, 1668~1715)

조선후기의 문인화가. 호는 공재로 겸재 정선, 현재 심사정과 함께 조선후기의 삼재로 불린다. 당쟁이 심해지자 벼슬을 포기하고 학문과 그림으로 평생을 보냈다. 말 그림을 특히 잘 그렸으며 조선 풍속화의 길을 열기도 했다. 저서로 『기졸』 『화단』이 있다.

이광사(李匡師, 1705~77)

조선후기의 문인 · 서화가 · 학자. 호는 원교이며 정치 사건으로 완도군 신지도에서 귀양살이를 하며 일생을 보냈다. 서예 솜씨가 뛰어나 원교체라는 독특한 서체를 만들었다. 양명학에 심취했으며 문장과 그림 솜씨도 뛰어났다. 서예 이론서인 『원교서결』이 전한다.

이병연(李秉淵, 1671~1751)

조선후기의 시인. 호는 사천이며 영조 시대 최고의 시인으로 꼽힌다. 평생 1만 3,000여 수의 시를 썼으나 지금 전하는 건 500여 수뿐이다. 매화를 주제로 삼은 시가 많으며 서정적이고 인생에 대한 깊은 애정이 담긴 내용이 많다. 시집으로 『사천시초』가 전한다.

이상적(李尙迪, 1804~65)

조선후기의 문인 · 역관. 호는 우선이며 통역관 신분으로 청나라를 열두 번이나 방문해 청나라 문인들과 많이 교류했다. 섬세하고 화려한 내용의 시는 선비들은 물론 임금도 즐겨 읽었다고 한다. 저서로 『은송당집』 24권이 전한다.

이재(李縡, 1680~1746)

조선후기의 문신이자 학자. 호는 도암이며 대제학, 이조 참의를 지냈다. 노론의 대표적 인물로 정치 사건으로 여러 번 관직을 박탈당했는데 말년에는 용인에 살면서 제자들을 길러내는 데 전념했다. 관혼상제의 예법을 간결하게 정리한 『사례편람』을 편찬했다.

이차돈(異次頓, 502/506~27)

신라 법흥왕 때의 승려. 성은 박씨이고 거차돈이라고도 한다. 불교의 공인을 위해 순교를 자청하였는데 처형되는 순간 목에서 하얀 피가 솟는 기적이 일어나 이후 불교가 공인되었다고 전한다.

이채(李采, 1745~1820)

조선후기의 문신 · 학자. 호는 화천이며 음죽현감과 선산부사를 지냈다. 중년에 벼슬을 그만두고 고향에 내려와 학문에 정진하였는데 성리학과 예학에 조예가 깊었다. 키가 컸으며 몸가짐이 단정해 한여름에도 옷차림을 바로 갖추었다고 한다. 문집으로 『화천집』이 있다.

이춘제(李春躋, ?~1748)

조선후기의 문신. 자는 중희이며 숙종 때 과거에 합격하여 대사헌과 형조판서를 지냈다. 정선과는 같은 동네에서 오래 살았고 뜻을 같이하는 부분이 많아 잘 어울렸다고 한다. 인왕산 자락에 큰 집을 짓고 정원을 잘 꾸며놓아 정선이 이를 배경 삼아 몇 점의 그림을 남겼다.

이한철(李漢喆, 1808~?)

조선말기의 화가. 호는 희원이며 도화서 화원으로 철종, 고종 등 네 번의 어진 제작에 참여한 실력파였다. 김정희에게 그림 지도를 받았으며 남종화풍의 작품이 많다. 왕비의 「가례의궤도」 제작에도 두 번 참여했으며 「김정희 초상」 「의암관수도」 등의 작품이 있다.

이현로(李賢老, ?~1453)

조선후기의 문신. 병조정랑, 승정원교리를 지냈으며 풍수지리에 조예가 깊었다. 안평대군과 가까이 지내다가 계유정난이 일어나자 수양대군에게 죽음을 당했다.

인조(仁祖, 1595~1649)

조선의 제16대 왕. 이름은 종이며 광해군을 몰아내고 왕위에 올랐으나 친명배금정책 때문에 청나라의 침입을 받아 정묘호란과 병자호란을 겪었다. 왕위에 있는 동안 5군영의 기초를 마련했고 양전 사업과 대동법 등을 시행하며 국가를 재정비하기 위해 노력했다.

장승업(張承業, 1843~97)

조선말기의 화가. 호는 오원이며 어린 시절 이응헌의 집에 살며 어깨너머로 그림을 배워 대가가 되었다. 궁궐로 불려 들어가 그림을 그리기도 했으나 워낙 성격이 자유분방해 여러 번 뛰쳐나왔다. 강렬한 필법에 장식적이고 전문적인 기교가 뛰어났다. 대표작으로 「삼인문년도」「호취도」 등이 있다.

정선(鄭歚, 1676~1759)

조선후기의 화가. 호는 겸재이며 우리 자연의 독창적인 특징을 살린 진경산수화를 창안하여 한국미술에 커다란 획을 그었다. 두 번의 금강산 여행을 통해 다양한 모습의 금강산을 그렸으며 자신이 살던 한양 주변의 경치도 즐겨 그렸다. 「인왕제색도」「금강전도」「박연폭포」 등의 작품이 있다.

정유승(鄭維升, ?~?)

조선후기의 문인이자 화가이다. 호는 취은이며 심사정의 외증조부로 현감을 지냈다. 숙종의 어진화사로 참여했으며 포도와 인물 그림에 능했다. 작품으로 「군원유희」가 전한다.

정이(程頤, 1033~1107)

중국 북송시대의 유학자. 호는 이천이며 정주학의 창시자로 알려졌다. 『역경』에 대한 조예가 깊었고 '이기이원론' 철학을 수립하여 큰 업적을 남겼다. 그의 철학은 주자에게 계승되어 송대 신유학의 주축이 되었다. 저서로 『역전』 네 권이 전한다.

정인지(鄭麟趾, 1396~1478)

조선초기의 문신이자 학자. 호는 학역재이며 집현전 학사로 등용되어 한글 창제에 공헌했고 역사·천문·음악 분야의 책도 많이 만들었다. 신숙주와 함께 수양대군을 도와 영의정에 오르는 등 출세가도를 달렸다. 저서에 『자치통감훈의』『치평요람』 등이 있다.

조맹부(趙孟頫, 1254~1322년)

중국 원나라의 화가·서예가. 호는 송설이며 한림학사, 영록대부 벼슬을 지냈다. 시서화에 모두 능했는데 특히 조체라는 독창적인 서체를 만들어 후대에 많은 영향을 주었다. 서예 작품으로 「원주문」, 그림으로 「작화추색도」가 대표작이고 『송설재집』이라는

시집을 남겼다.

조영석(趙榮祏, 1686~1761)

조선후기의 문인화가. 호는 관아재이며 정선, 이병연과 함께 시와 그림을 논하며 자주 어울렸다. 인물화에 뛰어났으며 조선후기 남종화의 정착과 풍속화의 발달에도 선구적 역할을 했다. 작품으로 「강상조어도」 「설중방우도」 등이 있고 문집에 『관아재고』가 있다.

조희룡(趙熙龍, 1789~1866)

조선후기의 화가. 호는 우봉이며 중인 출신으로 김정희에게 그림을 배워 당시 미술계의 총아가 되었다. 유최진, 전기 등과 '벽오사'라는 동인을 만들어 활동했으며 느낌대로 표현하는 감각적인 화풍을 세웠다. 작품으로 「매화서옥도」가 있으며 저서로 『호산외사』가 전한다.

진흥왕(眞興王, 534~76)

신라의 제24대 왕. 성은 김씨, 이름은 삼맥종이다. 강력한 정복사업으로 신라의 전성기를 이루었다. 황룡사를 창건하여 불교를 적극적으로 지원했고 화랑도를 만들어 삼국통일의 기반을 닦았다.

최북(崔北, 1712~86?)

조선후기의 화가. 호는 호생관이며 산수화와 메추라기를 잘 그려 최산수, 최메추라기라는 별명을 얻었다. 필법이 대담하고 시원하여 심사정과 견줄 만한 화풍을 이루었다. 한쪽 눈이 멀어 안경을 썼으며 괴팍한 성격으로 숱한 일화를 남겼다.

최석정(崔錫鼎, 1646~1715)

조선후기의 문신이자 학자. 호는 명곡이며 대제학, 이조판서를 거쳐 영의정에 여덟 번 오르는 기록을 세웠다. 생각이 유연하여 음운학, 수학 등 다양한 학문을 섭렵했는데 당시 배척받던 양명학에도 깊이 빠졌다. 저서로 『명곡집』 36권이 전한다.

태조 이성계(太祖 李成桂, 1335~1408)

조선의 제1대 왕. 고려의 무장으로 홍건적과 왜구를 물리치며 공을 세웠으나 위화도 회군으로 고려를 무너뜨리고 조선을 건국했다. 한양에 도읍을 정한 후 궁궐과 도성을

새로 짓고 정도전을 내세워 국가의 기반을 닦았다. 말년에는 왕자들의 왕위쟁탈전에 휘말려 왕위에서 물러났다. 능은 구리에 있는 건원릉이다.

태종(太宗, 1367~1422)

조선의 제3대 왕. 이름은 방원이며 아버지 이성계를 도와 조선을 건국하는 데 크게 공헌했다. 후에 두 차례 왕자의 난을 진압하고 조선의 세 번째 왕에 올랐다. 과감하고 현실적인 정책으로 왕권을 강화하여 새로운 국가 체제를 세워 세종에게 물려주었다. 능은 헌릉이다.

필리포 브루넬레스키(Filippo Brunelleschi, 1377~1446)

이탈리아의 건축가 · 조각가. 전통 양식에 새로운 기법을 더한 이탈리아 르네상스 건축의 창시자이며 조각가로도 빼어난 솜씨를 지녔다. 투시도법을 발명하기도 했으며 산타마리아 델리 안젤리 성당을 건축했다.

홍진구(洪晉龜, ?~?)

조선중기의 문인화가. 호는 욱재이다. 생애에 대해서는 알려진 것이 많지 않다. 난초와 대나무 그림에 뛰어났으며 특히 국화를 잘 그려 후대에 유행하는 실마리를 제공했다. 「자위부과」에 자신의 별명인 듯한 '뱃살 두둑한 늙은 나무꾼' 이라는 낙관을 남겼다.

황엄(黃儼, ?~?)

중국 명나라의 사신. 『조선왕조실록』에 이름이 수백 번 나올 정도로 유명한 사신이다. 태종 3년에 처음 온 이래 조선을 아홉 번이나 방문했다. 금강산을 포함한 조선 곳곳을 두루 다녔으며 조선의 사정에 정통한 전문가였다.

후지쓰카 지카시(藤塚鄰, 1879~1948)

일본의 동양철학자. 경성제국대학 중국철학과 교수로 한국에 오면서 고문서와 옛 그림을 수집해 중국 청나라의 경학과 고증학에 뛰어난 대학자가 되었다. 이 과정에서 자연스레 김정희에 관한 연구를 함께해 최고의 김정희 연구가로도 꼽힌다.

더 읽어보기

단행본

강명관, 『조선 사람들, 혜원의 그림 밖으로 걸어나오다』, 푸른역사, 2001

김광언, 『동아시아의 놀이』, 민속원, 2004

노성두, 『세상에서 가장 유명한 그림 이야기』, 채우리, 2007

박영수, 『유물 속에 살아있는 동물 이야기』, 영교출판, 2005

박희정, 『조선을 놀라게 한 요상한 동물들』, 푸른숲, 2009

박상진, 『역사가 새겨진 나무이야기』, 김영사, 2004

손철주, 『그림 아는 만큼 보인다』, 생각의 나무, 2010

스튜어트 컬린 지음·윤광봉 옮김, 『한국의 놀이』, 열화당, 2003

안휘준, 『안견과 몽유도원도』, 사회평론, 2009

오주석, 『오주석의 옛 그림 읽기의 즐거움』, 솔출판사, 1999

오주석, 『그림 속에 노닐다』, 솔출판사, 2008

유홍준, 『화인열전 2』, 역사비평사, 2001

이광표, 『손 안의 박물관』, 효형출판, 2006

이내옥, 『공재 윤두서』, 시공사, 2003

이동천, 『진상』, 동아일보사, 2008

이주헌, 『서양화 자신있게 보기』, 학고재, 2004

이태호, 『옛 화가들은 우리 얼굴을 어떻게 그렸나』, 생각의 나무, 2008

조선미, 『한국의 초상화』, 돌베개, 2009

조용진, 『동양화 읽는 법』, 집문당, 1998

천진기, 『한국동물민속론』, 민속원, 2003

최석조, 『단원의 그림책』, 아트북스, 2008

최완수, 『겸재의 한양진경』, 동아일보사, 2004

미술전문지, 논문 및 신문

강관식, 「털과 눈: 조선시대 초상화의 제의적 명제와 조형적 과제」, 『미술사학연구』 제248호, 2005

강명관, 「그림이 있는 조선 풍속사(14), 고누와 나무하기」, 『서울신문』 2008년 4월 7일

오주석, 「단원풍속첩과 혜원전신첩」, 『조선시대 풍속화』, 국립중앙박물관, 2002

이성낙, 「초상화와 간암」, 『미술세계』, 1986년 1월

이원복, 「난초가 흐드러지게 핀 동산」, 『박물관사람들』 제25호, 국립중앙박물관, 2009

장장식, 「단원의 고누도, 정말로 고누놀이를 그린 것일까」, 『민속소식』, 국립민속박물관, 2008년 7월

천주현·유혜선·박학수·이수미, 「윤두서 자화상의 표현기법 및 안료분석」, 『미술자료』, 2006년 74호, 국립중앙박물관

홍선표, 「간송미술관 서화대전」, 『월간미술』, (주)월간미술, 2008년 12월

우리 옛 그림의 수수께끼

ⓒ 최석조 2010

| 1판 1쇄 | 2010년 10월 8일 |
| 1판 7쇄 | 2016년 10월 25일 |

지 은 이	최석조
펴 낸 이	정민영
책임편집	이승희 손희경
디 자 인	이주영
마 케 팅	이숙재
제 작 처	영신사

펴 낸 곳	(주)아트북스	
출판등록	2001년 5월 18일 제406-2003-057호	
주 소	10881 경기도 파주시 회동길 210	
대표전화	031-955-8888	
문의전화	031-955-7977(편집부)	031-955-3578(마케팅)
팩 스	031-955-8855	
전자우편	artbooks21@naver.com	
트 위 터	@artbooks21	
페이스북	www.facebook.com/artbooks.pub	

ISBN 978-89-6196-069-4 03600

이 도서의 국립중앙도서관 출판시도서목록(CIP)은 e-CIP 홈페이지(http://www.nl.go.kr/ecip)에서
이용하실 수 있습니다.(CIP제어번호: CIP2010003371)